U0042397

世界名畫家全集　何政廣主編

拉斐爾 Raphael

藝術家出版社

文藝復興畫聖

拉斐爾
Raphael

何政廣◉主編

藝術家出版社

目　錄

前言

　　在短暫的三十七年生命中，拉斐爾（Raffaello Santi 一四八三～一五二〇年）卻完成很多不朽傑作。他享有羅馬教皇梵諦岡宮廷畫家的最大榮譽，與達文西和米開朗基羅，並稱為義大利文藝復興時代的三傑。幾個世紀以來，被人歌頌為最偉大的天才畫家。

　　就外觀看來，拉斐爾是一位無懷疑無苦澀的暢朗詩人畫家，而且具有極為敏捷的超人才華。他把文藝復興時期新柏拉圖主義的藝術理想，好像輕而易舉的就予以形象化。然而在他短暫藝術生涯中，憑他那種洗練的畫技和高深的藝術教養，就是比他長壽很多的達文西和米開朗基羅，不論在質量方面，拉斐爾都完成了不遜於這二人的業績。拉斐爾對義大利文藝復興藝術貢獻之大，在美術史上是任何人都不能否認的史實。

　　總之，拉斐爾的藝術成就，論英智與創造，他雖然不如達文西；論氣魄與造型，他雖然不如米開朗基羅；論色彩與官能，他雖然不如威尼斯派，可是他卻能充分發揮他綜合性的藝術天才，締造出文藝復興時代最輝煌的藝術業績。

　　拉斐爾很早就吸收了前代藝術大師畫風與技法的精髓，然後再把這些精髓統一在自己的調和世紀裡，並且將重點放在人間理想美的表現上，具體刻畫了文藝復興時代的藝術調和精神，使他成為一位溫厚圓熟的人文主義藝術大師。這種理想化的美之調和，就是拉斐爾藝術的精神所在。

　　拉斐爾一生留下來的重要代表作，是他在一五〇九年到羅馬後，在梵諦岡宮所作的天井畫。他受羅馬教皇聘請在天井四個圓圈裡，畫進四幅〈神學〉、〈哲學〉、〈詩學〉、〈法學〉寓意像，然後在四個角的矩形框裡，分別加上註解：給神學畫上〈亞當與夏娃的原罪〉，給哲學畫上〈宇宙的冥想〉，給詩學畫上〈阿波羅與馬修亞斯〉，給法學畫上〈所羅門的審判〉。教皇對拉斐爾的這組畫非常激賞，請他接著畫四面牆的大壁畫，與天井的寓意畫做成統一構想。他在〈神學〉下面畫上討論神學威權的〈聖禮之論辯〉，在〈哲學〉下面畫古往今來討論學問的學者為主題的〈雅典學院〉，在〈詩學〉下面畫以藝術神阿波羅為中心的詩聖聚會處〈帕納塞斯山〉，在〈法學〉下面畫有關法律的〈三德像〉。另外在這組畫下面左右方形壁面，又畫了〈公佈羅馬法典的查士丁尼大帝〉和〈教會教令的頒佈〉。

　　這一系列組畫，都具有深長意義，〈神學〉與〈哲學〉象徵「真」，〈法學〉象徵「善」，〈詩學〉象徵「美」。這組壁畫正代表了人間根本精神的真善美三種理念，同時也把人類的英智的歷史形象化，將希臘的理想和基督教精神加以調和，這是當時羅馬教會所追求的世界精神。這一系列主題不論出於什麼人的指定，最重要的還是拉斐爾自己的理性、研究和構思的消化，才能畫出他那深富獨特調和及韻律的曠古偉大傑作。

何恭廣

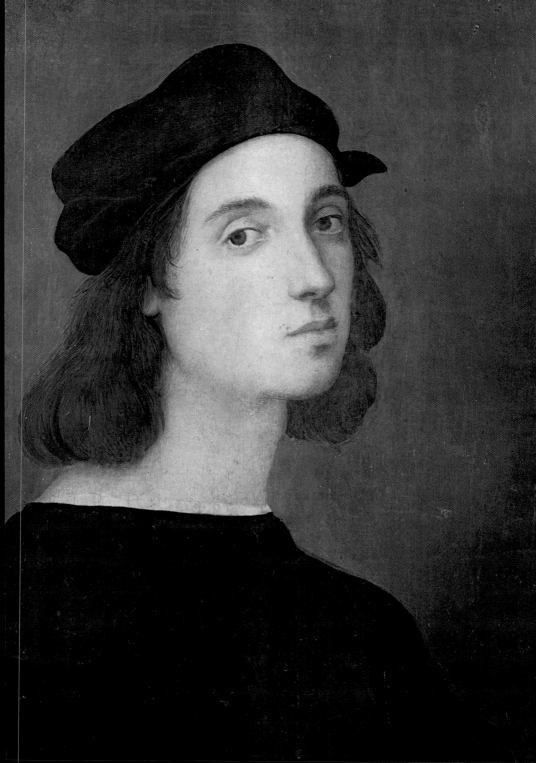

文藝復興畫聖
拉斐爾的生涯與藝術

義大利文藝復興三傑之一·
集前代藝術大師精華的「畫聖」拉斐爾

　　義大利十五世紀文藝復興時期，卓越超凡藝術家拉斐爾的藝術發展歷程，主要以烏比諾（Urbino）、翡冷翠（Firenze）和羅馬這三個城市為活動區域。相較於其鮮為人知曉的私人生活，拉斐爾昔日活躍於宮廷環境的創作，仍然令人驚嘆。儘管作品不多，而其作品展現的光華，影響了為數不少的創作者。從同時代的人物造型到建構藝術家傳奇的「神性」，拉斐爾皆傾向關懷人物形象的現代性，而受到評論的爭議。正如同提到達文西、米開朗基羅或提香，所能聯想到他們個人的思維以及多采多姿的傳奇事蹟，我們可想見拉斐爾在當時是以何等才華洋溢的姿態縱橫於宮廷，隱然超脫理性的束縛，而這承先啟後的轉化正是介於人文主義文化和文藝復興成熟期，乃至影響及於藝術的發展。

　　拉斐爾的養成教育，起始於烏比諾（義大利位於中部瑪赫行政區的城市），該城市為人文主義和理性時期思想蘊育的搖籃。

自畫像（局部）
1506 年
油畫畫板
翡冷翠烏菲茲
美術館藏（前頁圖）

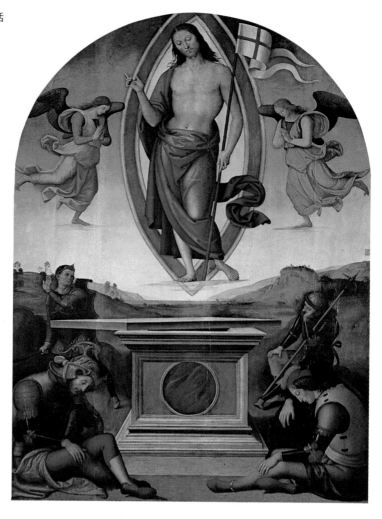

貝魯基諾派　基督復活
1501 年　羅馬梵諦岡
美術館藏

在這裡拉斐爾曾經向德拉・佛蘭契斯卡（della Francesca）請益學
習過一段時間，後亦得其精髓，更青出於藍。拉斐爾承襲並超越
了德拉・佛蘭契斯卡作品中的聖像風格，同時也從另一位畫家貝
魯基諾（Perugino）吸取創作養分，而比他的老師更具大師風範。

　　畫家青年時期，在義大利中部溫布里亞（Umbria，義大利中
部行政區之一），耳濡目染吸收屬於當地區域性的文化特色，從

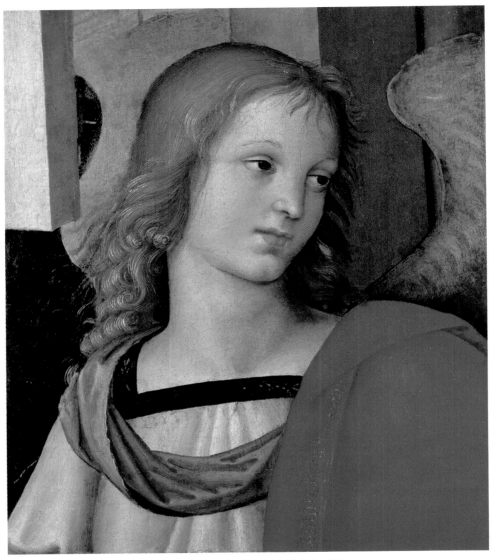

天使　1500～1501年　油畫畫板　31×27cm　布列夏市立歷史博物館藏（上圖）
天使（局部）　1500～1501年　油畫畫板　31×27cm　布列夏市立歷史博物館藏（右頁圖）

而奠定了拉斐爾朝向他鄉發展的基石，並且從翡冷翠航向藝術的
旅程。當時藝術文化氣息鼎盛的翡冷翠，拉斐爾恭逢其時，同時
又親賭達文西和米開朗基羅兩位大師活躍在這座文藝復興的重

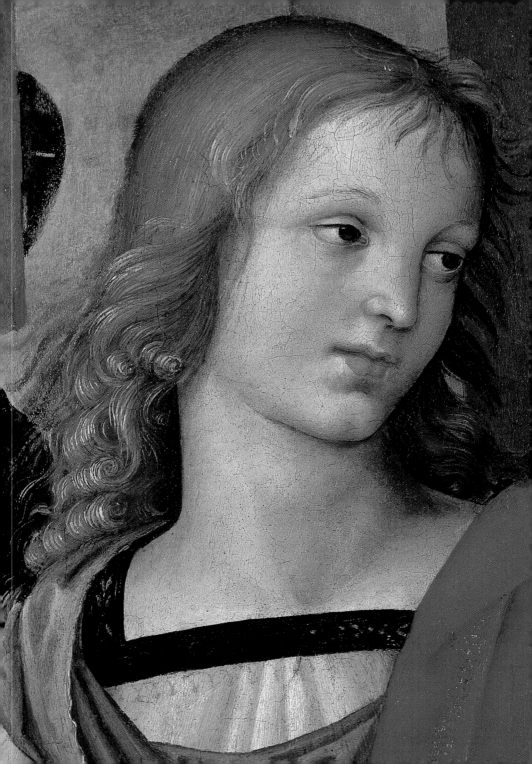

鎮，在藝術上不時地展現精湛成熟的風格，因而給予拉斐爾在這一時期創作上的蘊育薰陶。從他其後在羅馬發展的階段，更印證了翡冷翠時期所蘊藏的酵素。我們可以將拉斐爾至羅馬視爲義大利藝術進展的轉折階段：亦即文藝復興時期三位重要藝術家齊聚，使得當時作爲首善之都的羅馬，成爲渴望追求藝術文化的象徵性城市。

在羅馬教廷，拉斐爾體現了文藝復興時期藝術家的思想。在同時，他的友人和不少文學家也記述了有關拉斐爾的文集，以及引起廣泛討論的藝術文化。拉斐爾的藝術擴及不同領域，舉凡繪畫建築、修復以及優美精緻的環境裝飾，樣樣專精，在教皇尤里艾斯二世和李奧十世（Leone X）時期，是拉斐爾創作詮釋表現其作品最理想的階段。而這些精彩的成果，實緣於教宗的激賞以及鼎力支持，同時亦因他接觸到當時也爲教廷效力的米開朗基羅的藝術風格，並能上溯至古代大師古典藝術的養分中提煉擷取更豐富完美的精華，吸收融合成個人藝術語彙，兼容了前代大師的優點。如今在羅馬重要的教堂和貴族家中均有拉斐爾作品的蹤影，而這位大師獨特的藝術風格，則在他教授的不同資質稟賦的學生之中，被承襲了下來。

蘊育天才的故鄉——烏比諾

拉斐爾·聖迪（Raffaello Santi）於一四八三年（明憲宗成化十九年）四月六日，誕生於義大利中部的烏比諾城，在一個富裕的中產階級家庭，他的祖父購得了大片田園，作爲這個家庭發展的事業基礎。烏比諾是一個風光秀麗的城市，綠油油的丘陵起伏其間，它也是一座文化悠久的都城，法蘭德斯畫家根特，曾在此作畫。拉斐爾的父親喬凡尼·聖迪（Giovanni Santi）是一名頗具水準的職業畫家，受到當地詩人以及某些貴族的賞識，而他的母

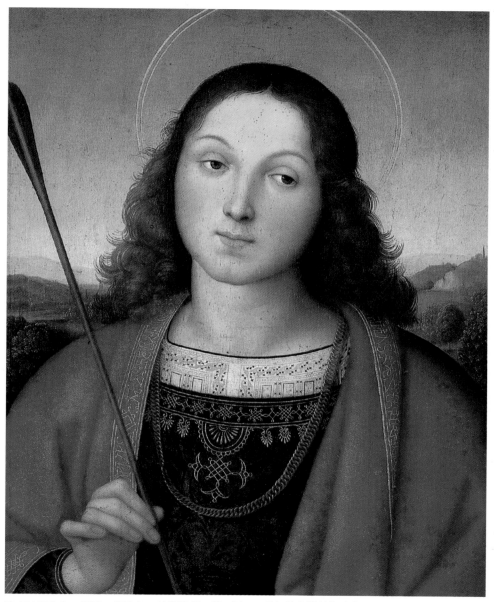

聖塞巴斯蒂安　1501～1502 年　油畫畫板　43×34cm　貝加莫卡拉拉學院藏

親瑪嘉・迪巴提斯塔・賈拉（Magia di Battista Ciarla），在拉斐爾八歲時，就已不幸去世。

烏比諾時代——童年的搖籃

　　拉斐爾成長於義大利中部屬於瑪赫區（全義大利共分爲二十個行政區）精緻優美的烏比諾，菲德利可公爵曾在此城鎮徵集建築師重新建構歷史悠久的大樓和教堂，同時邀畫家、雕塑家共同製作，並請文學家記錄頌揚優美的事蹟。菲德利可公爵曾夢想在建築中構築屬於古典文化中的精華，期能建立更親近繆斯精神性的殿堂。現在烏比諾城一條坡道的中央，還保留著拉斐爾降生的那所房屋，爲全世界藝術愛好者的瞻仰之地。

　　拉斐爾自幼年受父親鼓勵，開始從素描、透視學等基本畫法著手，並研讀相關繪畫理論，同時也在其父親的工作室接受繪畫的訓練。拉斐爾青少年時的第一件完整作品是以〈聖母與聖子〉爲題，從這件繪於壁龕之中的壁畫作品，可看出隱約浮現的沉潛寧靜的深度。畫家曾對此一主題進行多次探討，鍛鍊同一主題敏銳詮釋的表現能力。

　　喬凡尼・聖迪明瞭他的兒子拉斐爾有不凡的才華，因而引導他至各處向名師學習。如當時在義大利頗具知名，背景喜用宏偉建築和田園風光的貝魯基諾，以及專以自然、勻稱優雅人物見長，並致力表現均衡，使得人物與空間的關係愈發顯得微妙而難以捉摸的畫家德拉・佛蘭契斯卡。拉斐爾一四九四至一五〇〇年於畫室研修期間，努力吸取了十五世紀以來的繪畫技法，特別是使用油彩畫在木板上，這種源自於佛拉明哥繪畫的技法，具有一種新奇透明的效果。同時他不斷地鍛鍊素描，很自然地建構出紮實的

聖母與聖子　1496～1497 年　濕性壁畫　97×67cm　烏比諾教堂壁畫（右頁圖）

16

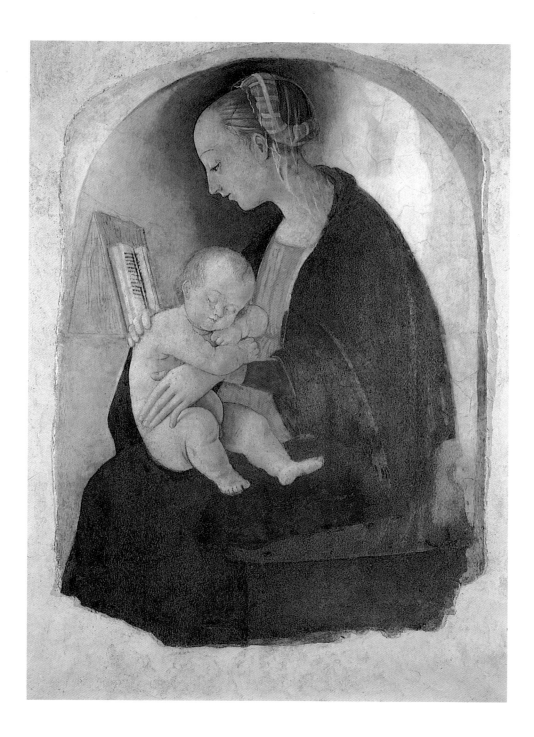

17

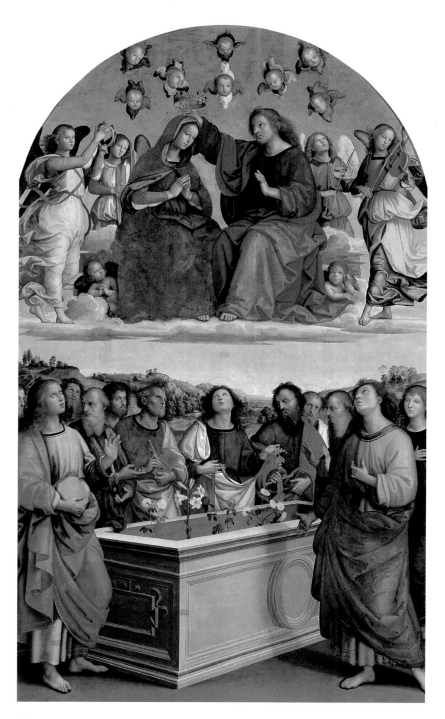

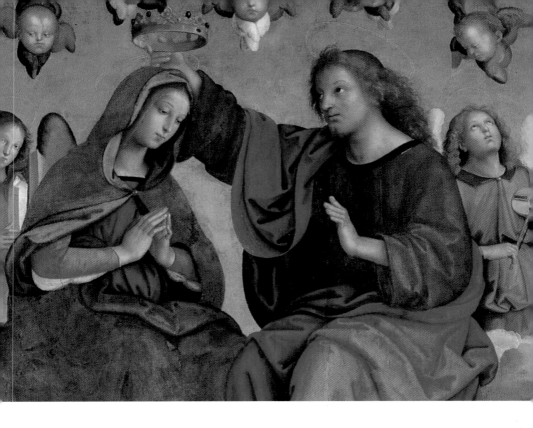

聖母加冕（局部）
1502～1503 年 油畫
畫布 267×163cm
羅馬梵諦岡美術館藏
（上圖）

表現能力，經由其堅韌的毅力，拉斐爾的畫藝遂有直追貝魯基諾，
展現青出於藍而勝於藍的天分與實力，而在貝魯基諾畫室學習的
另一位學生屏圖瑞奇（Pinturicchio）的畫作則傾向於裝飾性品味，
不過這兩位貝魯基諾的年輕高足都各自承襲了他的優點，藝評家
瓦薩利（Vasari）就曾評論：從兩位藝術家的卓絕畫藝來觀看，
實在難以想像他們竟是出自於同一師門，因各引尋獲了屬於自我
才華的全然發展。

聖母加冕
1502～1503 年 油畫
畫布 267×163cm
羅馬梵諦岡美術館藏
（左頁圖）

聖母加冕

　　自十六世紀初始，拉斐爾離開貝魯基諾畫室，當時他年僅十

受胎告知　1503 年　油畫畫布　27×50cm　羅馬梵諦岡美術館藏（上圖）
十字架的基督　1503 年　油畫畫板　279×166cm　倫敦國立美術館藏（左頁圖）

七歲，已被冠上「小大師」的封號，在當時盛行的藝術機制的體
系之下，已顯得頗為識熟練達且活動頻繁。在三年之後，拉斐爾
為城堡市繪製了著名作品〈十字架的基督〉。這件作品畫在木板
的雙面，描寫耶穌受難十字架上的圖像，現在看來是拉斐爾繪畫
用色最深沉的一件作品。而如此表現傑出的作品，相較於那個時
代而言，卻是顯得特別風格簡潔。他的作品甚至遍及於中部貝魯
加城（Perugia），如拉斐爾為歐迪家族（Oddi）繪製在祭台的〈聖
母加冕〉。這幅作品後來被保存在羅馬的梵諦岡美術館。顯然宗
教性的古典藝術，對畫家開啓了某種程度的影響。

圖見 22 頁　## 聖瑪利亞之婚禮

在一五○四年，拉斐爾創作了傑出的作品〈聖瑪利亞之婚

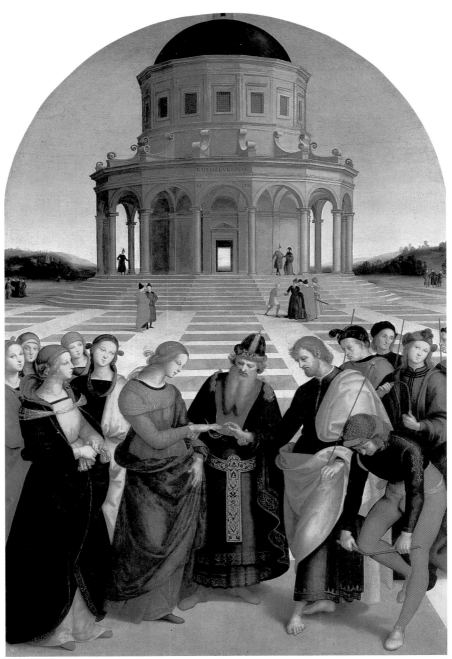

聖瑪利亞之婚禮　1504 年　油畫畫板　170×117cm　米蘭布雷拉繪畫館藏（上圖）
聖瑪利亞之婚禮（局部）　1504 年　油畫畫板　米蘭布雷拉繪畫館藏（右頁圖）

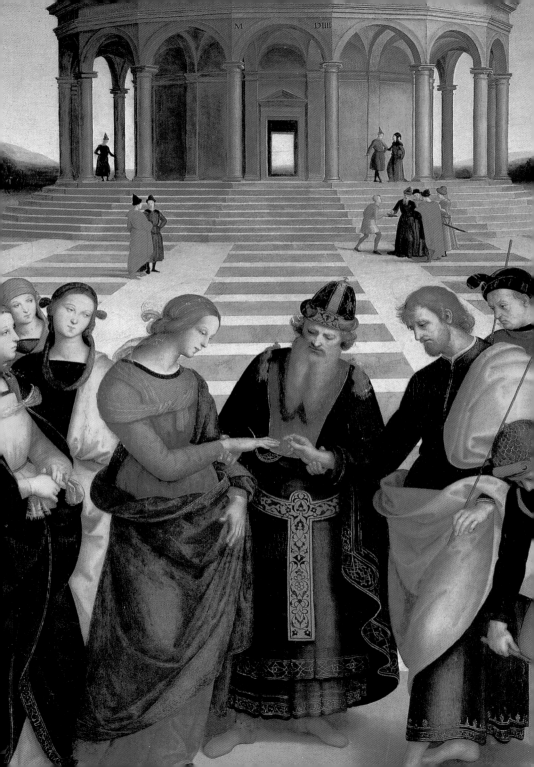

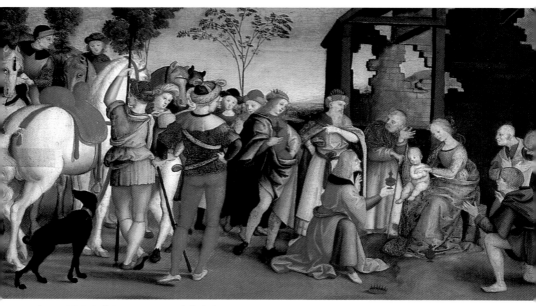

東方三博士的禮拜　1503 年　油畫畫布　27×50cm　羅馬梵諦岡美術館藏

禮〉，此作展現了繪畫與建築結構的關係，亦可視爲畫家在溫布
里亞區活動的總結，同時也是拉斐爾從事建築設計的先聲代表
作。〈聖瑪利亞之婚禮〉的構圖靈感擷取自貝魯基諾的〈基督把
鑰匙交給彼得〉，前者以更簡約手法提煉成兩大部分，明顯區分
爲主題與背景，前景的主題人物一字排開，牽連錯落有變化，中
間猶太教的祭司，銜接瑪利亞和約瑟的手指，並爲他們戴上戒指，
戲劇性地捕捉瞬間銘記永恆的一刻。瑪利亞身旁是一群少女，在
約瑟一側的一群年輕人可視爲求婚者，祭司彷彿說：凡求婚者手
上的樹枝開花者，將是瑪利亞的夫婿，引人注目的是約瑟前方年
輕人的表情似乎由失望而憤怒，當場把手中的樹枝折斷，形成戲
劇性強烈對比的氛圍。此畫的特點在於揭露了以往人們對聖母婚
禮掌故的神秘性，亦即從凡人情感的角度去詮釋聖母的婚禮；再
者聖母婚禮的儀式在教堂前陽光普照的廣場舉行，而非在一般教

圖見 26 頁

神殿奉獻　1503 年　油畫畫布　羅馬梵諦岡美術館藏

堂內進行，具有昭告天日之象徵意涵。背景中間八角形中央式圓
穹頂的建築風格，樣式嶄新，顯示著盛期文藝復興的精神；從廣
場上舖陳石板的透視線，映照在地平面上的人物陰影，和挺拔教
堂建築的空間距離，使整體畫面產生相當層次的深遠感，充分展
現了拉斐爾立體透視的精湛技巧。所有的人物安排均採對稱、和
諧而柔緩的情緒，而其中金色、墨綠色、紅色，則組構成此畫燦
爛又沉穩的基調。〈聖瑪利亞之婚禮〉材質為油彩畫於木板上，
現藏於米蘭布雷拉（Brera）繪畫館。

翡冷翠研究時期（一五〇四～一五〇八）：
與達文西和米開朗基羅的比較觀

大約在十六世紀初期，拉斐爾有感於區區家鄉環境，難以伸展其

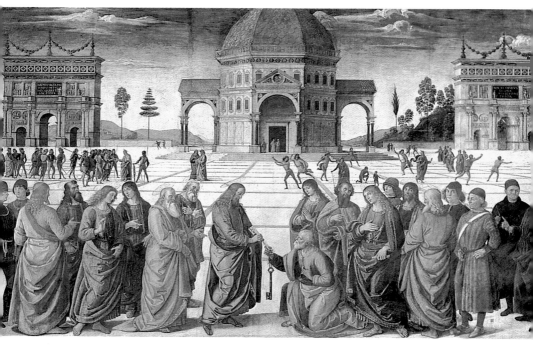

貝魯基諾　基督把鑰匙交給彼得　1504 年　油畫畫板　梵諦岡西斯丁禮拜堂藏

大志，因而興起離鄉背井的想法，而當時義大利的藝術之都翡冷
翠，是吸引拉斐爾前往發展的主要目標。拉斐爾在完成〈聖瑪利
亞之婚禮〉後，得到了烏比諾公爵之妹喬凡娜・費德莉亞的推薦
信函，於是便出發前往翡冷翠，正如費德莉亞信中所言：拉斐爾
的才華已超越同儕藝術家，他希望更進一步到文化濃郁的異地深
造鍛鍊，顯然我們瞭解他的雄心壯志，希冀和當時已成名的大師
達文西以及米開朗基羅爭鋒競輝。

從烏比諾到翡冷翠

　　文藝復興時期的翡冷翠，是集文化、藝術、人文薈萃的重鎮，

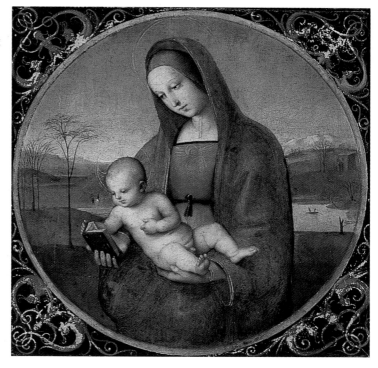

康尼斯達比勒的聖母
1504 年　油畫畫板
直徑 17.9cm　聖彼得堡
艾米塔吉美術館藏

它提供予藝術家良好的環境，以及無數一展長才機會的可能性。
文藝復興時期，翡冷翠文藝最大的贊助者，及文化藝術和人文主
義的促進者——梅迪奇家族的羅倫佐，在一四九四年被刺遇害之
後，翡冷翠旋即由盛而衰，整個政權統治轉移至資產階級的代表
撒沃那羅拉手中，他以偏激狂熱的言論佈道，挑起人們的宗教情
緒，並惡意攻訐梅迪奇家族講究奢華或放肆淫慾、瘋狂享樂的種
種行蹟；在一四九四年，徹底逐出梅迪奇勢力，於翡冷翠建立了
半神權、政教合一的政體。一四九六年，撒沃那羅拉於狂歡節期
間發動「焚燒虛妄」運動，亦即燒毀祛除了許多寶貴的藝術資產，
例如，梅迪奇家族豐富的藝術收藏品、古書籍即被破壞殆盡。而
羅倫佐・梅迪奇曾經邀請優秀的藝術家成為翡冷翠政權的文化使

者，亦被視為享樂主義之流。

貢查加・伊莉莎貝塔夫人

　　翡冷翠行政首長召喚在米蘭的達文西和於羅馬的米開朗基羅，為託付位於領主廣場（Piazza della Signoria）的舊行政宮（Consiglio in Palazzo Vecchio）內的壁畫〈戰鬥場景〉，作為該市的自由象徵；此時達文西正著手創作喬康多夫人畫作，亦即〈蒙娜麗莎〉；而米開朗基羅正完成〈大衛〉作品之後，繼而著手為多尼之聖家族繪製和雕刻一系列聖母像，這兩位藝術家的生命光輝短暫地交會於此，並引起某種程度的論辯，隨後兩位大師一五〇六年相繼離開翡冷翠，分別前往米蘭和羅馬。

　　拉斐爾於翡冷翠工作期間，仍然不時地和家鄉保持聯繫，在這個階段中完成的系列肖像畫作品，如〈貢查加・伊莉莎貝塔夫人〉，構圖以人為主體，背景為遠山水，色調濃烈，是典型黑、金色系的作品，現藏於翡冷翠烏菲茲美術館。

聖喬治刺龍

圖見 30、31 頁

　　這時期的作品中有一對雙連畫作：〈聖米卡埃爾與龍〉和〈聖喬治刺龍〉，描寫聖喬治戰勝龍的傳奇故事。據載聖喬治是羅馬帝國第四世紀的一位軍官，他為了維護基督信仰而不幸殉難，成為家喻戶曉的英雄，藝術家以此為題材，描繪聖喬治站在地上，制伏惡龍的畫面，顯然聖喬治被視為正義的化身，而西方的火龍

貢查加・伊莉莎貝塔夫人　1504～1505 年　油畫畫板　58×36cm
翡冷翠烏菲茲美術館藏（右頁圖）

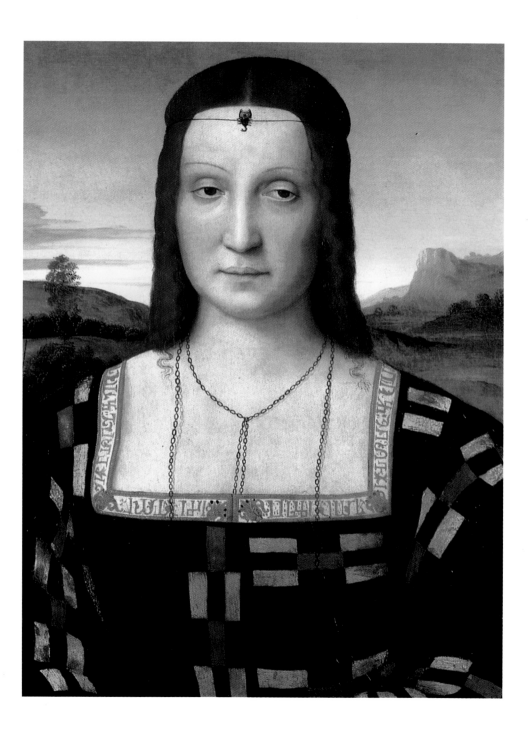

29

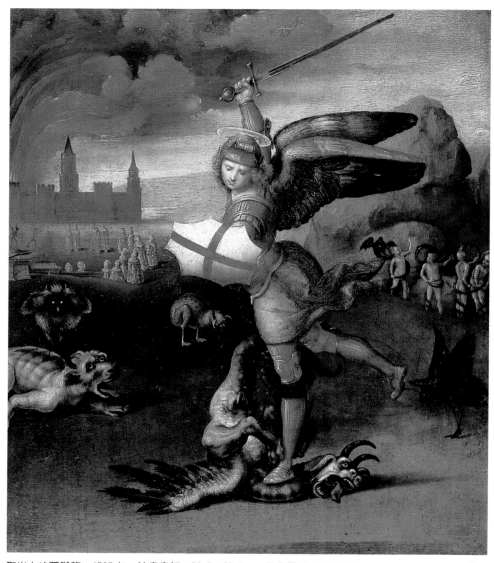

聖米卡埃爾與龍　1505 年　油畫畫板　29.5×25.5cm　巴黎羅浮宮美術館藏

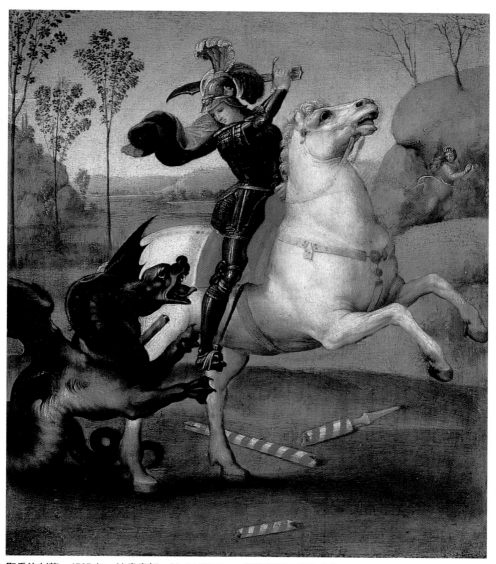

聖喬治刺龍　1505 年　油畫畫板　29.5×25.5cm　巴黎羅浮宮美術館藏

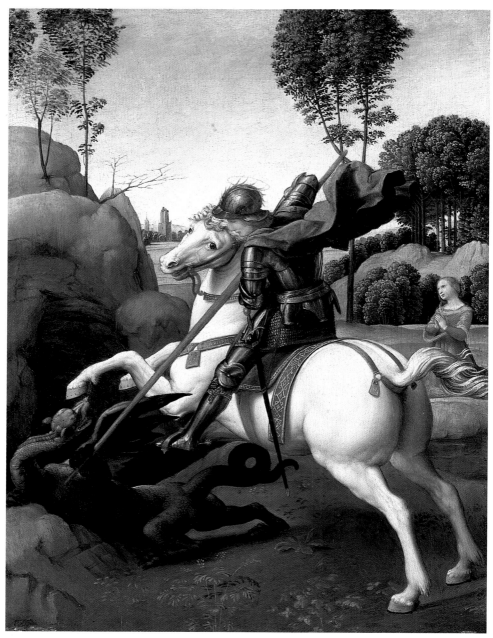

聖喬治刺龍　1504～1506 年　油畫畫布　28.5×21.5cm　華盛頓國立美術館藏（上圖）
聖喬治刺龍（局部）　1504～1506 年　油畫畫布　28.5×21.5cm　華盛頓國立美術館藏（右頁圖）

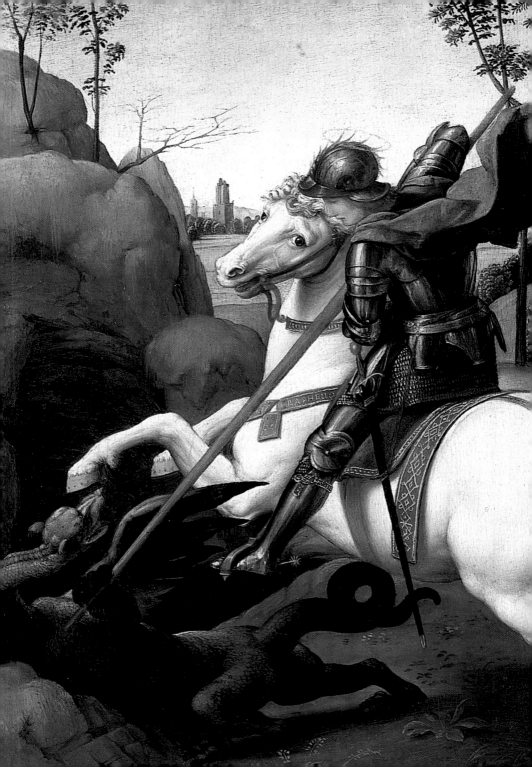

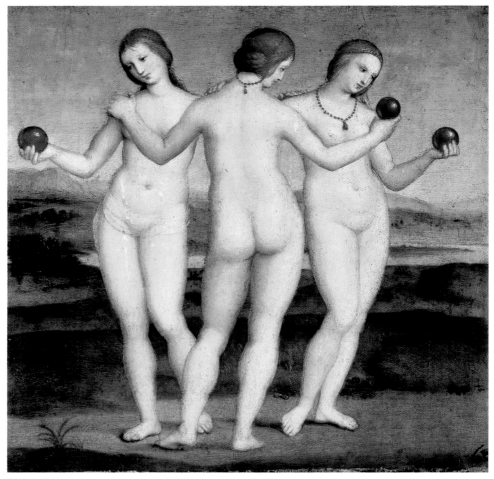

優雅三美神　1504～1505 年　油畫畫板　17×17cm　夏杜康迪美術館藏（上圖）
優雅三美神（局部）　1504～1505 年　油畫畫板　夏杜康迪美術館藏（右頁圖）

則代表象徵邪惡的力量，這一組畫現在收藏於巴黎羅浮宮。

優雅三美神

　　拉斐爾曾在西恩那（Siena）城圖書館典藏的古希臘文化中擷取靈感，創作了〈優雅三美神〉。她們象徵自然賜予的美麗和歡

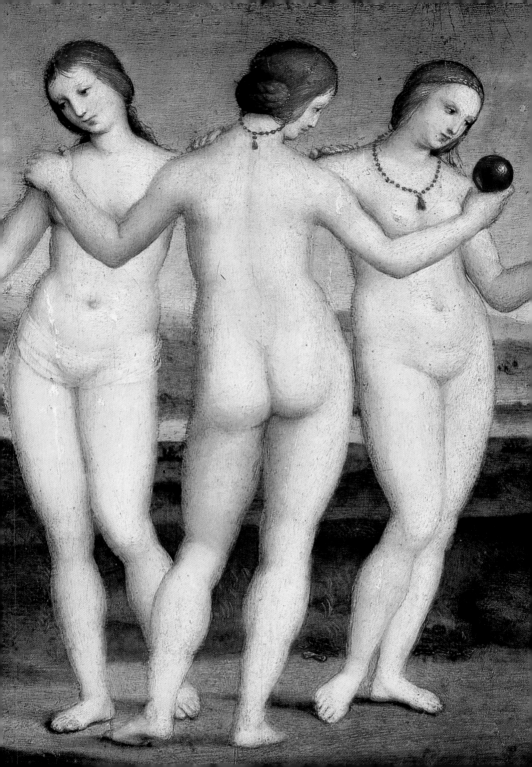

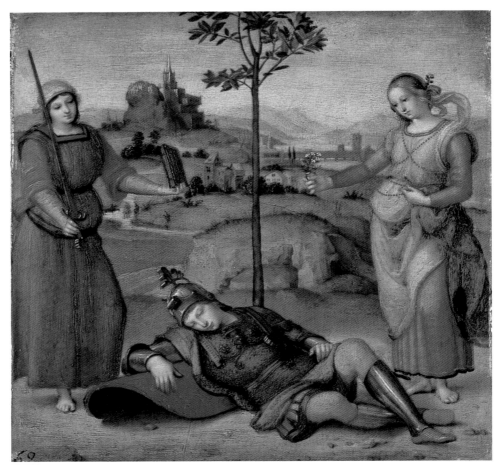

騎士之夢　1504～1505 年　油畫畫板　17×17cm　倫敦國立美術館藏

愉，此畫原先和另一幅〈騎士之夢〉為一對雙幅畫作，第一幅描
寫古希臘力士赫鳩利斯，正處於象徵善與惡的兩個人物之間，而
第二幅則是騎士在夢中所見〈優雅三美神〉，代表美麗、愛情和
貞潔三種德行，體現了文藝復興人文主義中積極永恆的人生觀，
而且由於題材來自於文學的內容，因此又稱為「詩意的」畫作，
而呈現的視覺效果卻迥異其趣，及至今日義大利畫家仍不斷詮釋
三美神這古典題材。

36

安西迪的聖母（局部） 聖母瑪利亞 1505 年 倫敦國立美術館藏

圖見 38 頁 ## 大公爵之聖母

　　拉斐爾筆下的聖母像系列作品，富有生動亮麗的質感，其特

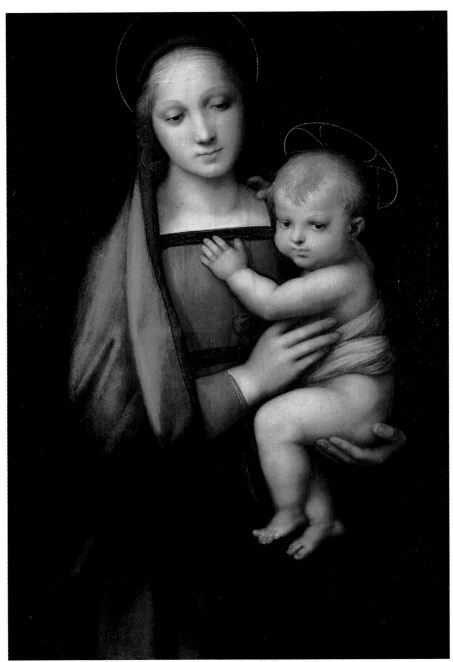

大公爵之聖母　1504 年　油畫畫板　84×55cm　翡冷翠畢迪宮美術館藏　（上圖）
大公爵之聖母（局部）　1504 年　油畫畫板　翡冷翠畢迪宮美術館藏　（右頁圖）

徵爲圓潤柔美、典雅的風格，而這一主題系列皆受託於翡冷翠的
望族而作，如：達德家族、納西家族、都尼家族、卡尼賈家族等。

　　對於拉斐爾擷取宗教題材的成熟構成，顯然和修士巴托羅米
歐的交往，有著重要的關係，巴托羅米歐也是一位畫家，和拉斐
爾同出自貝魯基諾師門，而這一時期的代表性作品，可視爲拉斐
爾的翡冷翠經驗，此時亦是他逐漸嶄露頭角，直追達文西和米開
朗基羅的關鍵時刻。

　　歷史稱文藝復興三傑的三人之中，達文西最年長，此時（約
一五〇五年）在米蘭王宮已享有盛名，同時於翡冷翠亦獲得成功
的聲譽。由於達文西是一位全能的天才藝術家，尤其是他專研人
物和風景的作品，結構及感受性之探究影響及於眾多年輕藝術
家。從達文西的素描手稿，可探究許多創意的構想，當然年輕的
拉斐爾亦不例外地受到感染，然而拉斐爾對於素描的體認一方面
承襲影響，另方面卻有不同的敏銳感受，亦即爲自然優雅，和諧
來自於各部勻稱的整體概念。

　　拉斐爾在翡冷翠時期，畫了許多聖母像，他用世俗化的描寫
方法處理聖母子的傳統宗教題材，以現實生活中的母親和兒童作
模特兒，將聖母、聖子理想化，形象溫柔嫻淑，完全是一個生活
中年輕的少婦，洋溢著幸福和歡樂。值得關注思考的是：事實上
拉斐爾藉聖母瑪利亞之名，稱頌了一般人類母性的光輝，更加體
現了他的人文主義思想。

　　在這階段的聖母代表作如：〈大公爵之聖母〉和〈草地上的
聖母〉，前者現藏於翡冷翠畢迪宮美術館，後者現藏於奧地利維
也納美術館。〈大公爵之聖母〉沒有任何背景，是一幅半身肖像
畫，聖母顯得沉靜近乎聖潔化，一雙低垂而略帶慈祥的眼神，使
畫面充滿著溫馨的詩意。

拿蘋果的青年肖像　1505 年　油畫畫板　47×35cm　翡冷翠烏菲茲美術館藏

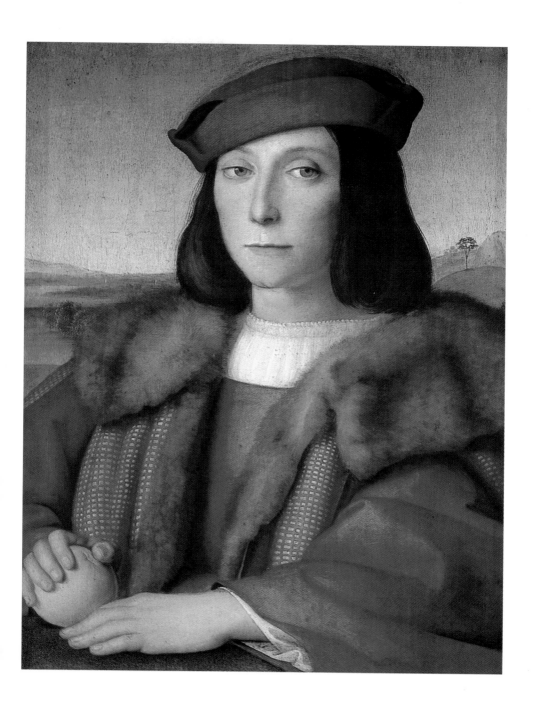

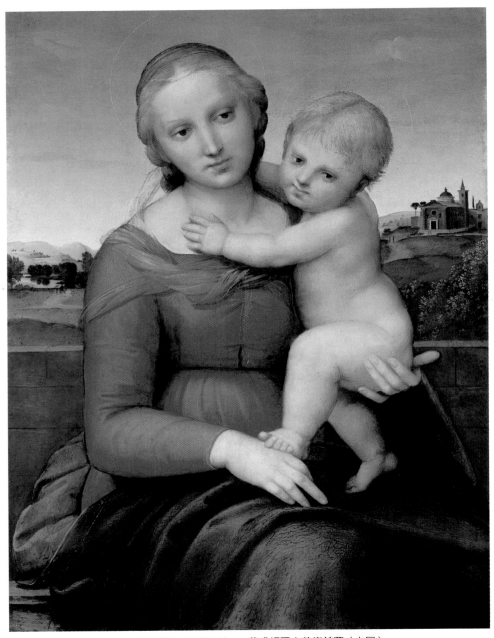

柯珀的小聖母　1505 年　油畫畫板　59.5×44cm　華盛頓國立美術館藏（上圖）
柯珀的小聖母（局部）　1505 年　油畫畫板　59.5×44cm　華盛頓國立美術館藏（右頁圖）

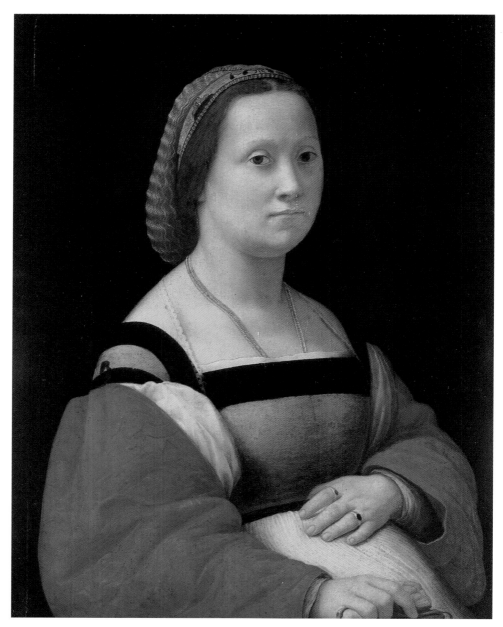

婦人肖像　1505～1506 年　油畫畫板　66×52cm　翡冷翠畢迪宮美術館藏

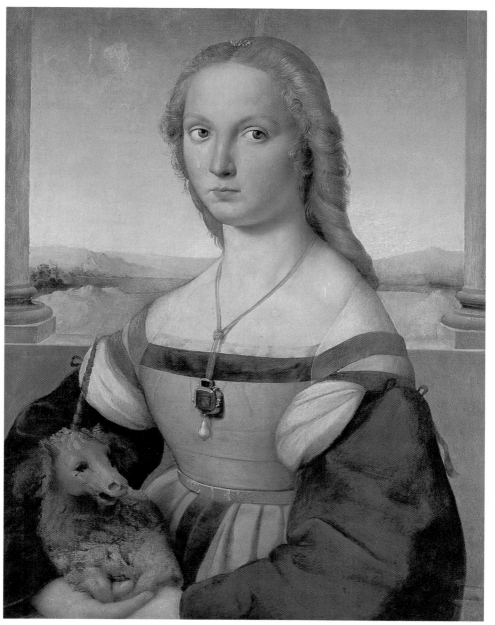

年輕女子肖像（抱獨角獸的女性）　1505～1506 年　油畫畫板　65×51cm　羅馬波格塞美術館藏

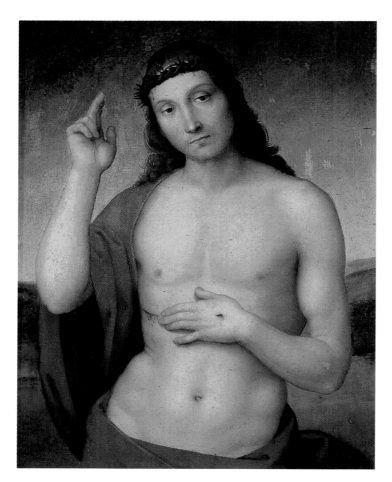

草地上的聖母

　　〈草地上的聖母〉構圖則呈金字塔狀，以遠山水為背景，顯
然是受到達文西〈岩窟中的聖母〉作品的影響，亦即仔細觀賞聖
母聖瑪利亞是用柔和與明暗畫法，背景則為貝魯基諾的表現方
式，於此我們不難看出拉斐爾仍受其他大師的影響的痕跡，但這
種痕跡，事實上並無削弱其作品的重要性，因為他虛心吸收優質

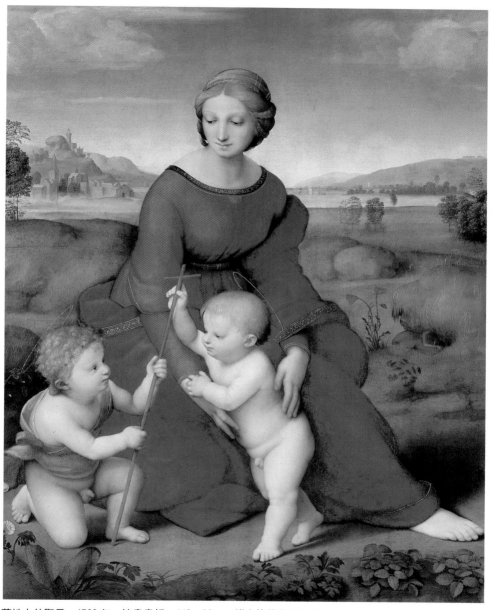

草地上的聖母　1506 年　油畫畫板　113×88cm　維也納藝術史美術館藏（上圖）
草地上的聖母（局部）　1506 年　油畫畫板　113×88cm　維也納藝術史美術館藏（背頁圖）

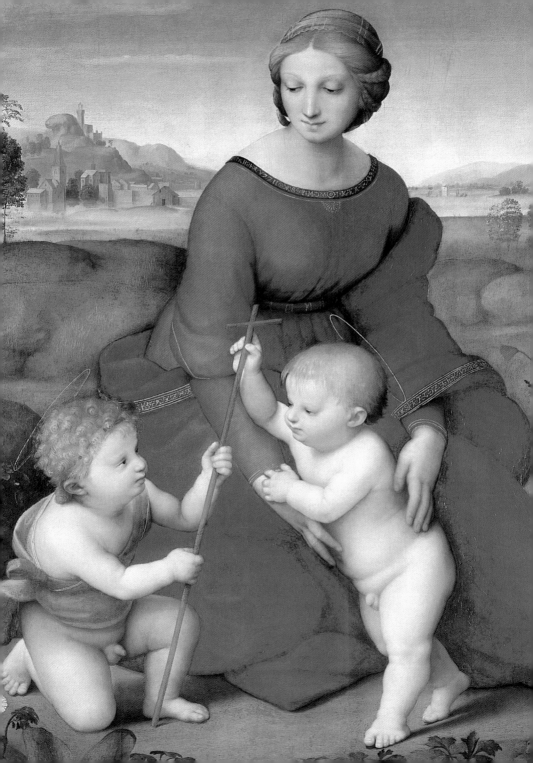

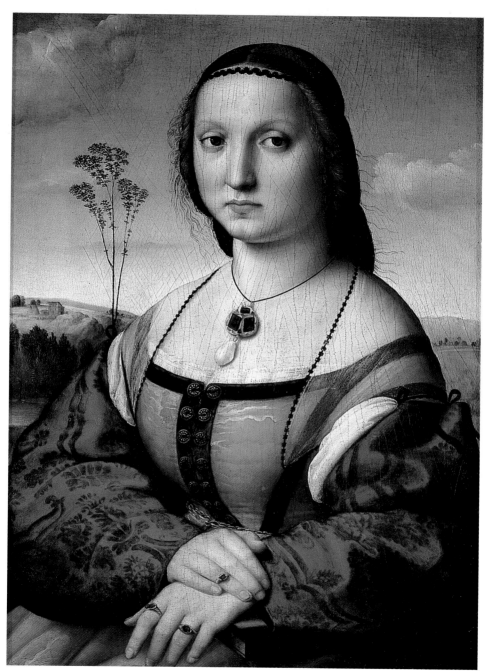

瑪達莉娜・杜尼肖像　1506 年　油畫畫板　63×45cm　翡冷翠畢迪宮美術館藏

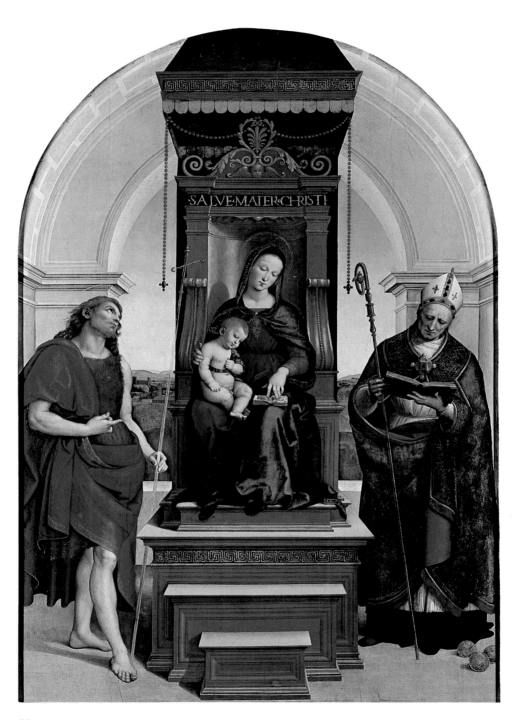

SALVE·MATER·CHRISTI

50

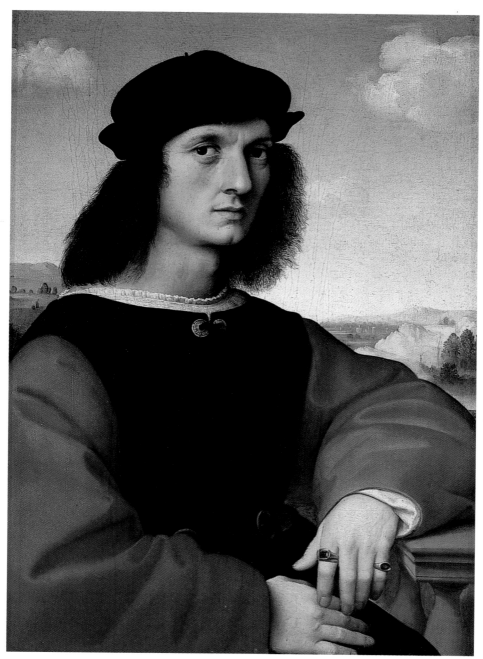

阿細羅・杜尼肖像　1506 年　油畫畫板　63×45cm　翡冷翠畢迪宮美術館藏（上圖）
寶座的聖母子與洗禮者約翰　1506 年　祭壇畫　274×152cm　倫敦國立美術館藏（左頁圖）

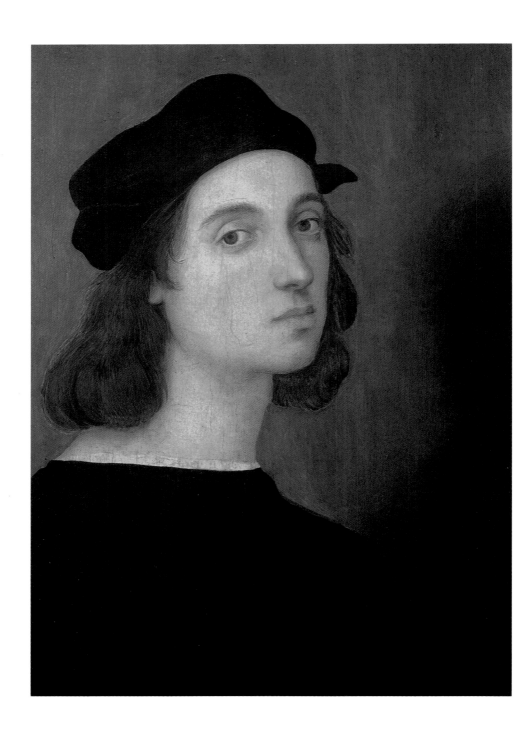

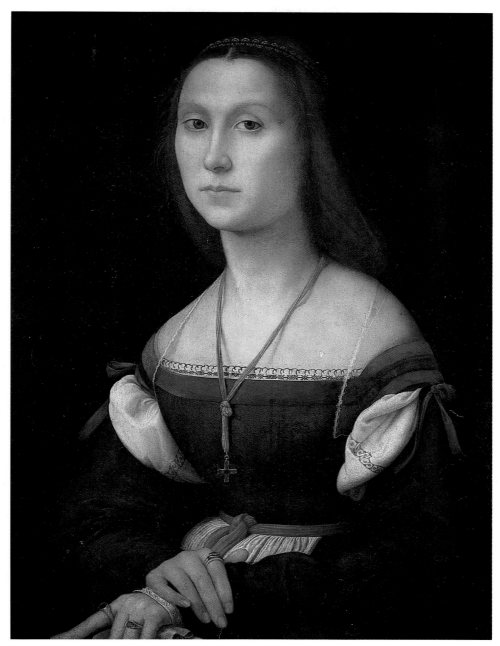

啞女　1507 年　油畫畫板　64×48cm　烏比諾國立瑪肯美術館藏（上圖）
自畫像　1506 年　油畫畫板　45×33cm　翡冷翠烏菲茲美術館藏（左頁圖）

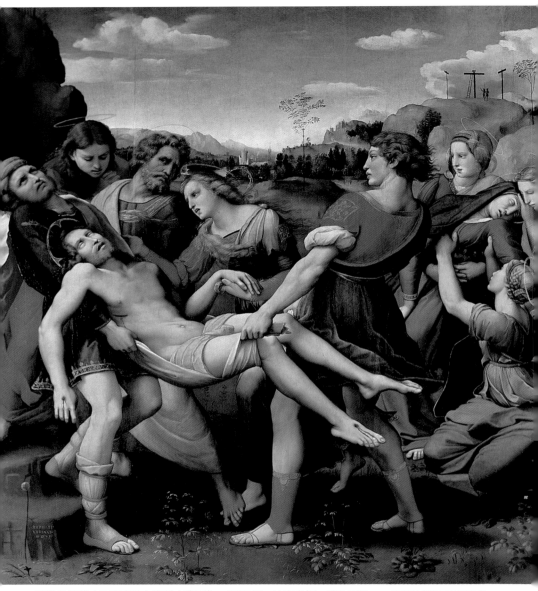

基督的埋葬（波格塞的十字架之降下）　1507 年　油畫畫板　184×176cm　羅馬波格塞美術館藏

基督的埋葬（局部）　1507 年　油畫畫板　羅馬波格塞美術館藏

的養分，並潛移默化地融入其創作核心，逐漸蛻變創造出屬於自己柔和、圓潤、飽滿的風格。

羅馬巔峰期（一五○八～一五一三）：
教宗尤里艾斯二世

　　羅馬歷來一向為義大利的政教中心，而翡冷翠以富涵濃郁的藝文氣息著稱。由於十四世紀初，羅馬梵諦岡教廷腐敗，威信掃地，弊端叢生，教宗阿維尼塞（Avignonese 一三○九～一三七六年）甚至曾被迫遷離羅馬。當時羅馬只有政治勢力的氣息，而並無值得稱許誇耀的藝術事蹟，直到十五世紀中葉之後，位於羅馬梵諦岡的教宗始有計畫地邀請著名藝術家前來創作，如布拉曼

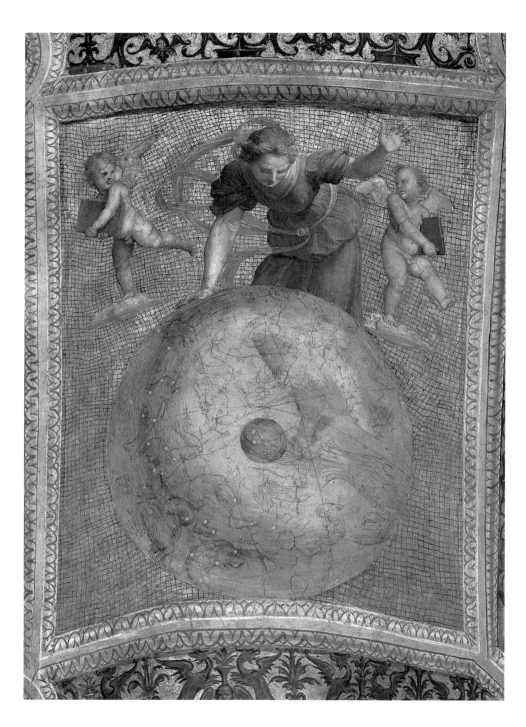

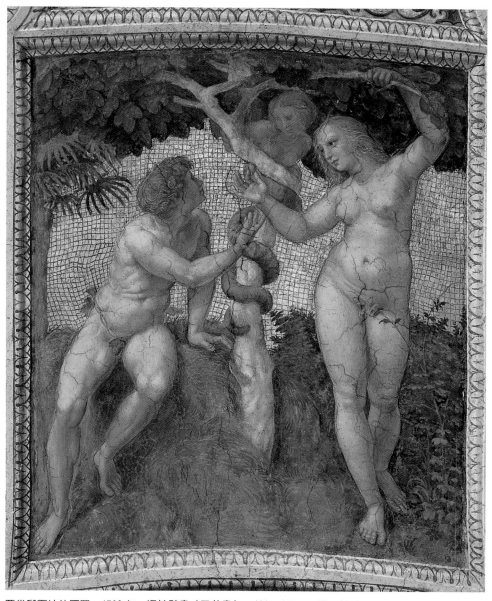

亞當與夏娃的原罪　1508 年　濕性壁畫（天井畫）　120×105cm　羅馬梵諦岡宮簽署廳（上圖）
宇宙的冥想　1508 年　濕性壁畫（天井畫）　120×105cm　羅馬梵諦岡宮簽署廳（左頁圖）

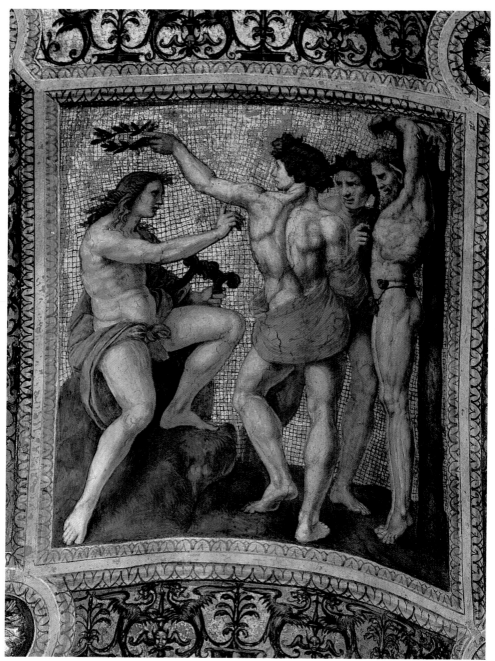

阿波羅與馬修亞斯　1508 年　濕性壁畫（天井畫）　120×105cm　羅馬梵諦岡宮簽署廳

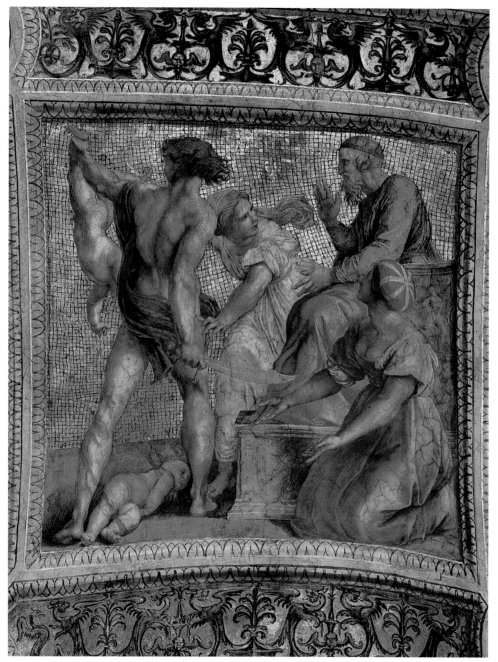

所羅門的審判　1508 年　濕性壁畫（天井畫）　120×105cm　羅馬梵諦岡宮簽署廳

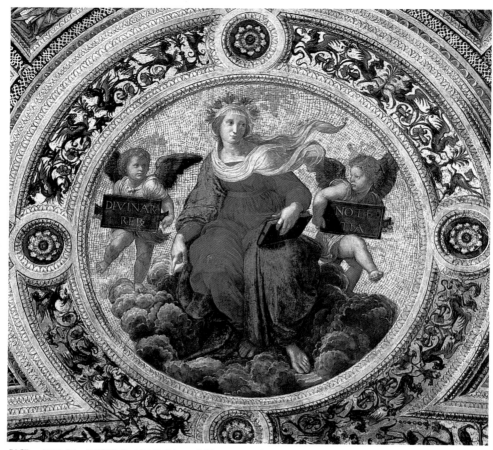

神學 1508年 濕性壁畫（天井畫） 直徑180cm 羅馬梵諦岡官簽署廳（上圖）
神學（局部） 1508年 濕性壁畫（天井畫） 羅馬梵諦岡官簽署廳（右頁圖）

帖、米開朗基羅以及拉斐爾等人，一四四七年尼科羅五世（Niccolo
V）成為文藝術復興時期的首位教宗，他曾監造教廷宮裡的小教
堂，徵召修士安傑里柯來製作聖羅倫佐和聖斯帖法諾的壁畫。

在羅馬的最初工作

　　一五〇三年，尤里艾斯二世企圖著手強化鞏固教廷威權，同

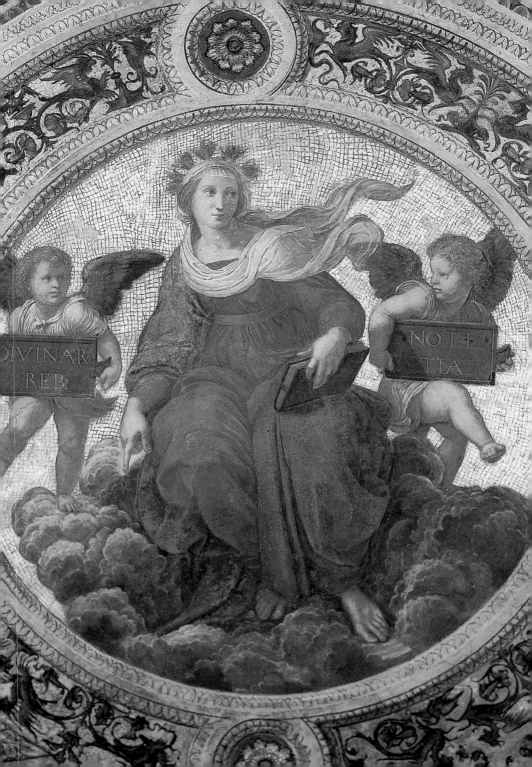

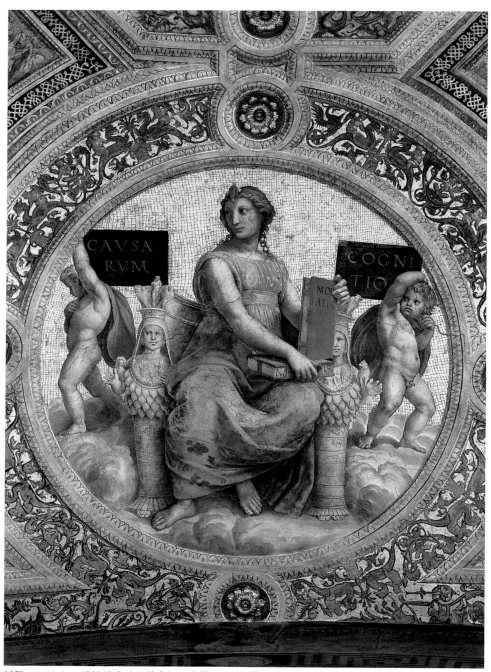

哲學　1508 年　濕性壁畫（天井畫）　直徑 180cm　羅馬梵諦岡官簽署廳（上圖）
哲學（局部）　1508 年　濕性壁畫（天井畫）　羅馬梵諦岡官簽署廳（右頁圖）

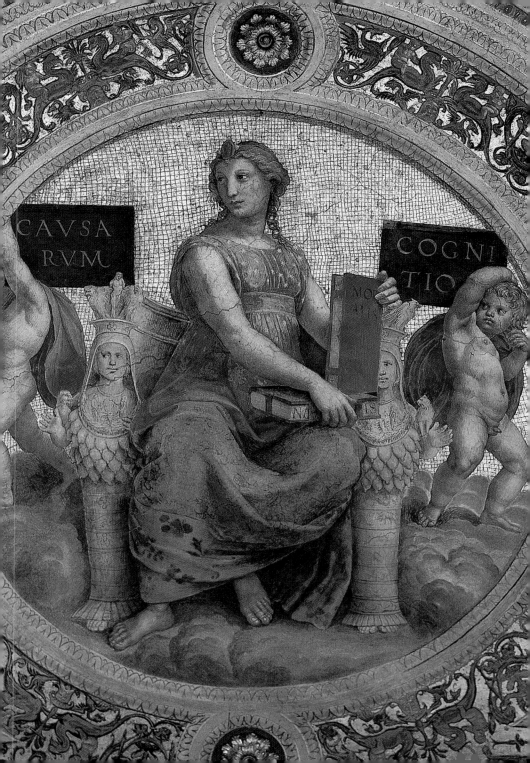

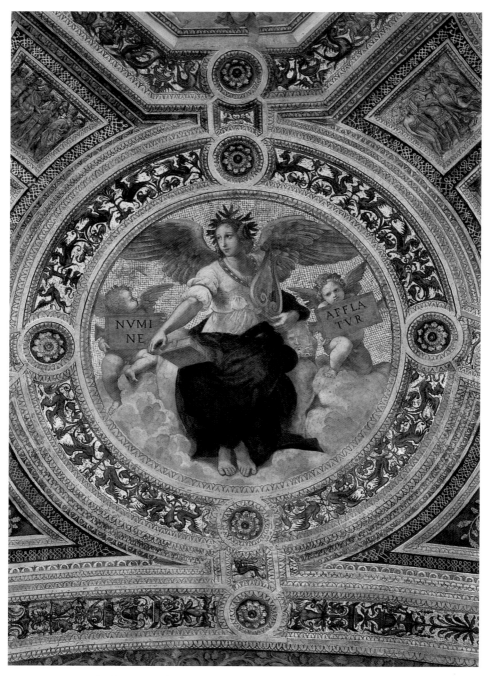

詩學　1508 年　濕性壁畫（天井畫）　直徑 180cm　羅馬梵諦岡官簽署廳

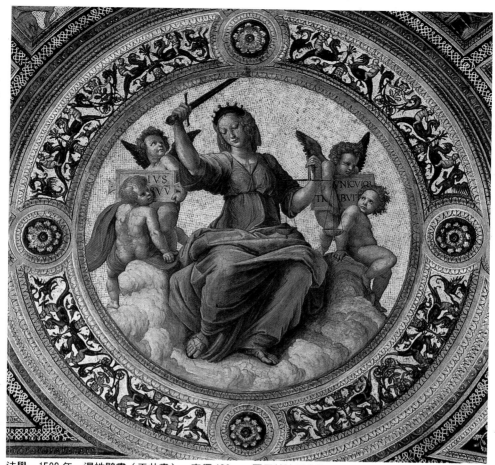

法學　1508 年　濕性壁畫（天井畫）　直徑 180cm　羅馬梵諦岡官簽署廳

　　時有政策地重整美化羅馬城，在城市中挹注大量藝術作品，比前
任教皇更加不遺餘力。

　　一五〇五年，尤里艾斯二世徵召建築藝術家布拉曼帖進行重
整梵諦岡城的任務，並和米開朗基羅爲葬禮製作紀念性的壁龕新
建築。新建築物以羅馬式風格呈現，包括表雄偉與威權的教堂，
而長眠之墓地壁龕則表現出永恆愉悅安寧的感受。由這件作品工
程的機緣看來，拉斐爾經由其同鄉布拉曼帖向教皇推薦其才華，
進而被徵召，顯然是一件命運天成，極其自然而名至實歸的過程。

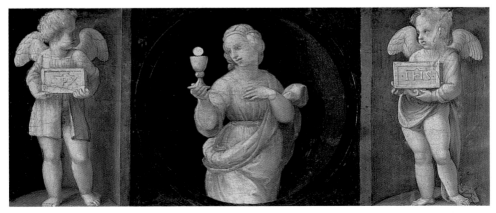

神學之德〈希望〉〈慈愛〉〈信仰〉　1507 年　油畫畫板　各 16×44cm　羅馬梵諦岡美術館藏

66

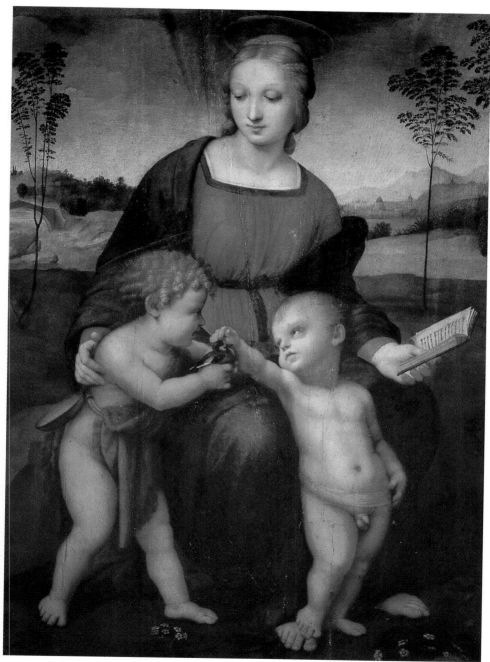

聖母子與幼年聖約翰　1507 年　油畫畫板　107×77cm　翡冷翠烏菲茲美術館藏

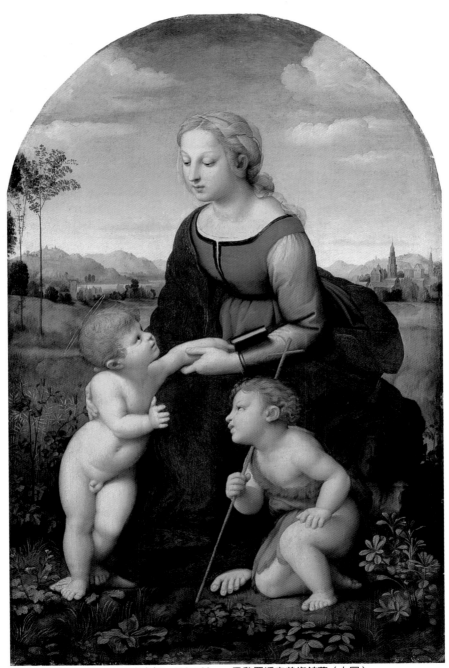

綠野的聖母　1507 年　油畫木板　122×80cm　巴黎羅浮宮美術館藏（上圖）
綠野的聖母（局部）　1507 年　油畫木板　巴黎羅浮宮美術館藏（右頁圖）

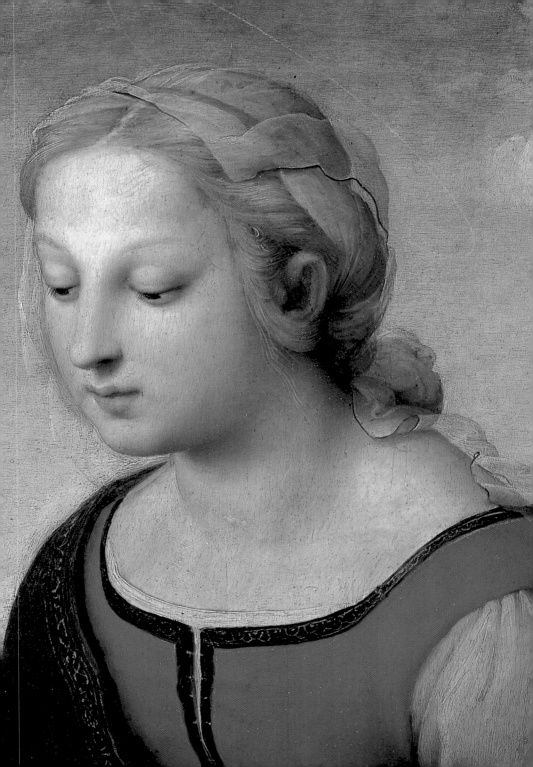

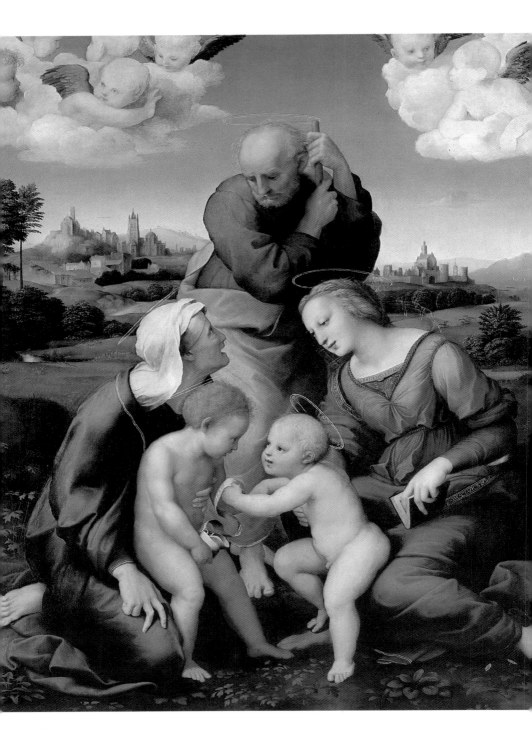

卡尼吉阿尼的聖家族
（局部） 1507 年
油畫畫板 慕尼黑
拜倫國立繪畫收藏館
藏（右圖）

卡尼吉阿尼的聖家族
1507 年 油畫畫板
131×107cm 慕尼黑
拜倫國立繪畫收藏館
藏（左頁圖）

圖見 72、73 頁

聖禮之論辯

　　一五〇七年，即有數位藝術家在教皇宮殿的二樓進行繪製工
作，當教皇尤里艾斯二世認識拉斐爾，並知其才華橫溢之後，立
刻委任他爲總工程設計師，以取代原製作群組。一五〇八年同時，
米開朗基羅正進行西斯丁教堂穹頂壁畫的繪製，而拉斐爾也於這
一年開啓了製作〈簽署廳〉（della Segnatura）的世紀工程，〈簽署
廳〉的作品概括了人文主義的總和。以神學、哲學、詩學和法學
爲內容，分別創作的〈聖禮之論辯〉、〈雅典學院〉、〈帕那塞斯山〉

聖禮之論辯　1508 年
濕性壁畫　底邊 770cm
羅馬梵諦岡宮簽署廳
（右圖）

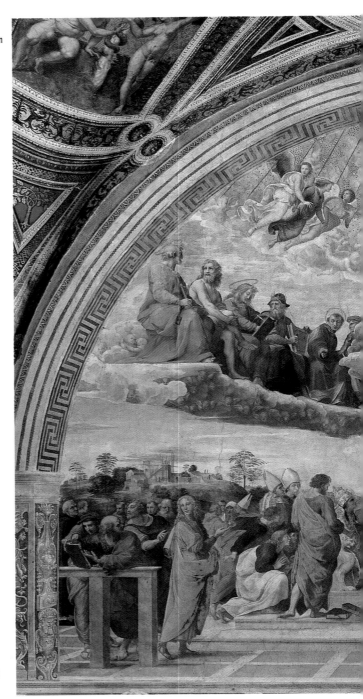

聖禮之論辯（局部）
1508 年　濕性壁畫
羅馬梵諦岡宮簽署廳
（74、75 頁圖）

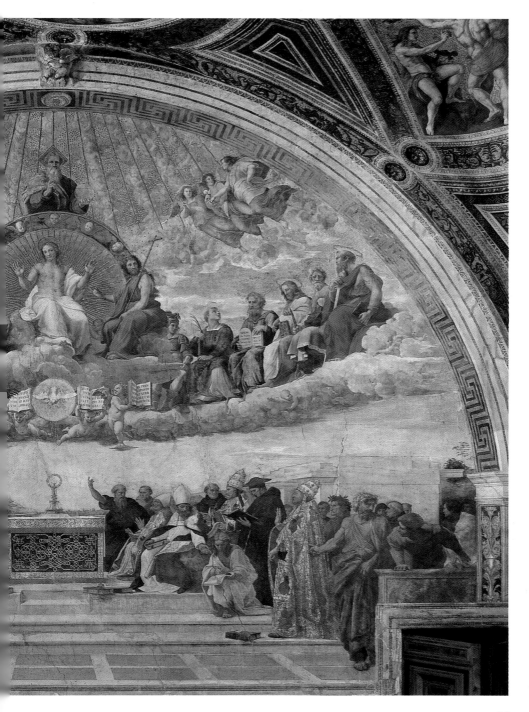

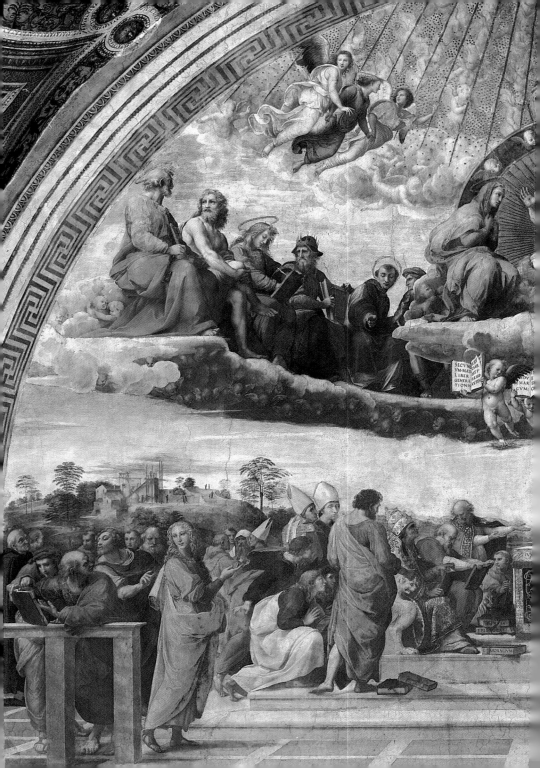

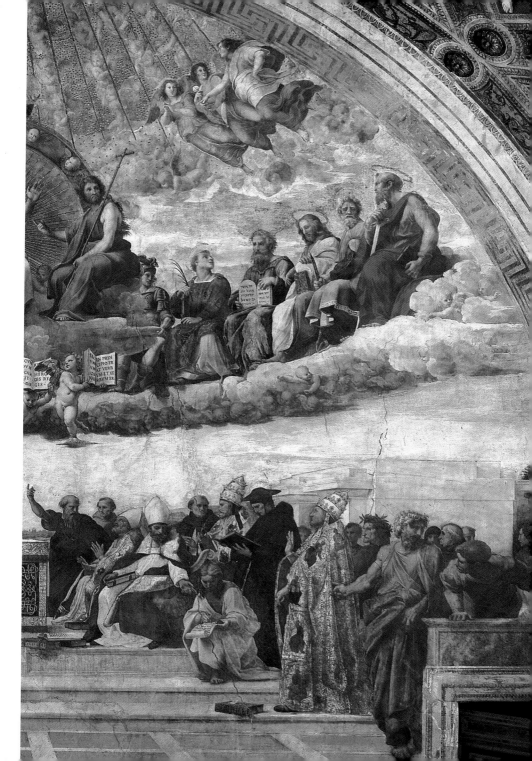

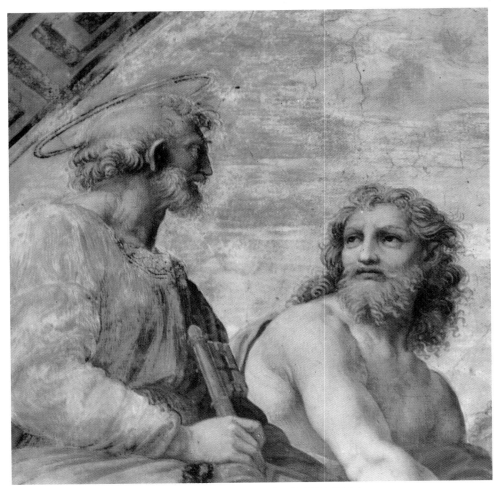

聖禮之論辯（局部） 左起：彼得、亞當 濕性壁畫 羅馬梵諦岡宮簽署廳

和〈三德像〉四幅壁畫，它們的特色是以巨碑式的風格呈現，並
以馬賽克鑲嵌的金色背景裝飾而成。

　　〈聖禮之論辯〉以半橢圓形構圖，一道雲層為軸線，區隔為
三部分，表現人間與天庭教會領袖聚集召開的高峰會議。天庭中
央的三位一體：耶穌居半圓屏風之中，凌駕整個聖禮場面之上，

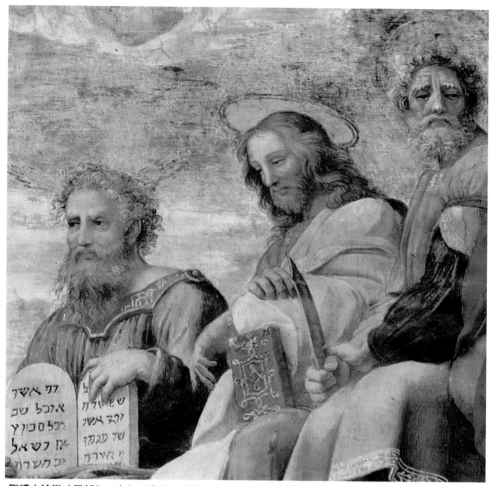

聖禮之論辯（局部）　左起：摩西、馬太、亞伯拉罕　濕性壁畫　羅馬梵諦岡宮簽署廳

祂袒露身體，展示其傷痕，左邊為聖母瑪利亞，右邊是拿十字架
的喬丹尼；十二位使徒隨侍在左右兩側。天庭上的人群與地面的
人群排成由內向外展開的反方向弧形，具有透視深遠遼闊的空間
效果，中央是祭壇，上面置聖餐盒，以聖餐盒凝聚為構圖的中心
和視線消失點，從而將天庭和地上的律動巧妙地整合貫穿起來。

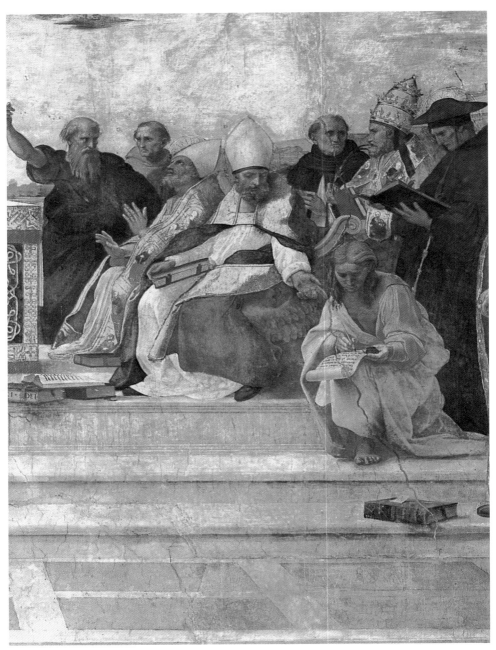

聖禮之論辯（局部）　1508 年　濕性壁畫　羅馬梵諦岡宮簽署廳（上圖、右頁圖）

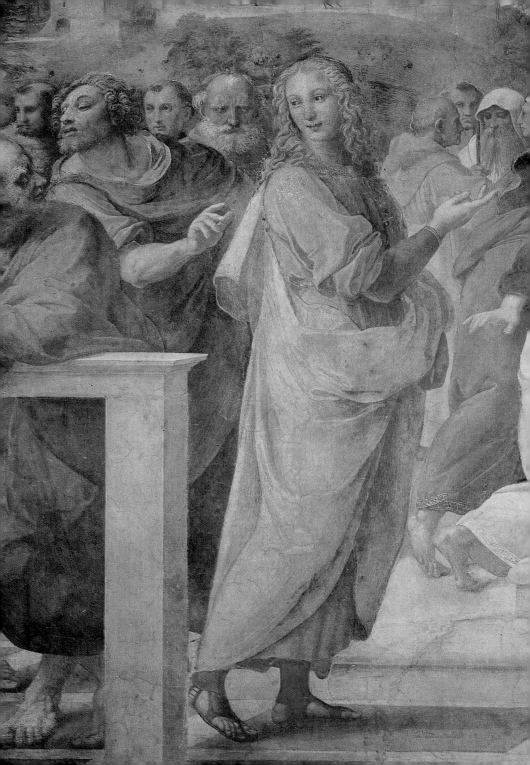

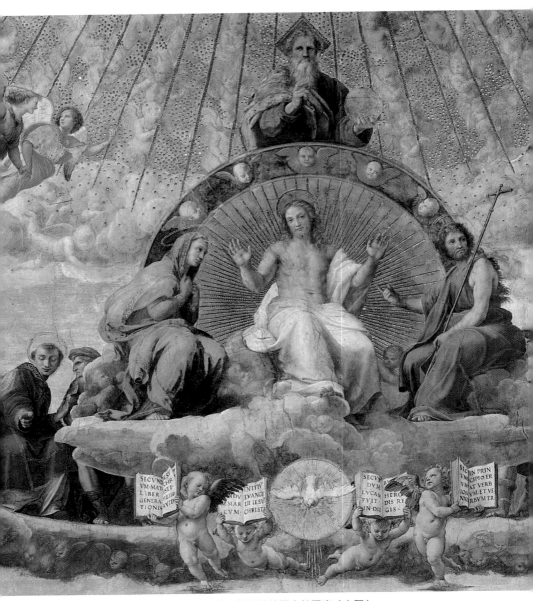

聖禮之論辯（局部） 1508 年 濕性壁畫 羅馬梵諦岡宮簽署廳（上圖）
聖禮之論辯透視圖 1508 年 濕性壁畫 羅馬梵諦岡宮簽署廳（右頁圖）

　　拉斐爾在創作大型壁畫時，偏好將當時代或前代哲學家、藝
術家等詩人的面容擬像入畫，在〈聖禮之論辯〉中，下方右邊左
手正持著一本書的，是教宗希可篤士四世（Sixtus IV），因他曾寫
過關於聖體聖事的道諭，站在教宗身後，頭戴桂冠、身穿紅衣的
是詩人但丁，而站在教宗右邊的是著名神學家亞恩都磊，畫面上
這些人物充滿智慧，介於人性與神性之間的微妙氣質流露無遺，
顯出拉斐爾精湛的詮釋能力。

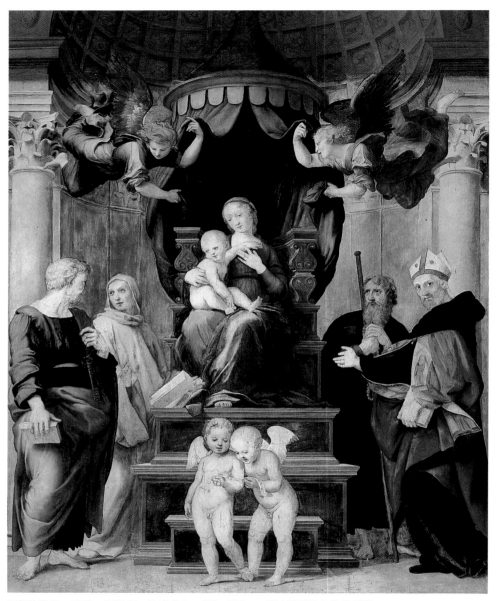

天蓋的聖母　1507～1508 年　油畫畫布　276×224cm　翡冷翠畢迪宮美術館藏

亞歷山大的聖女卡達莉娜　1508 年　油畫畫板　71×53cm　倫敦國立美術館藏

聖母子　1508 年　油畫畫板　75×51cm　慕尼黑國立繪畫館藏

圖見 86、87 頁

雅典學院

阿爾巴的聖母
1510 年
油畫畫布
直徑 94.5cm
華盛頓國立美
術館藏（上圖）

　　一五〇九年，拉斐爾爲教宗設計製作了一系列大壁畫，實現其夢想，其中以〈雅典學院〉最負盛名，此作的重要性奠定了他成爲一代宗師的真正地位。

　　〈雅典學院〉爲拉斐爾詮釋哲學的力作，它和米開朗基羅的〈創世紀〉以及達文西的〈最後的晚餐〉被藝術史家視爲文藝復

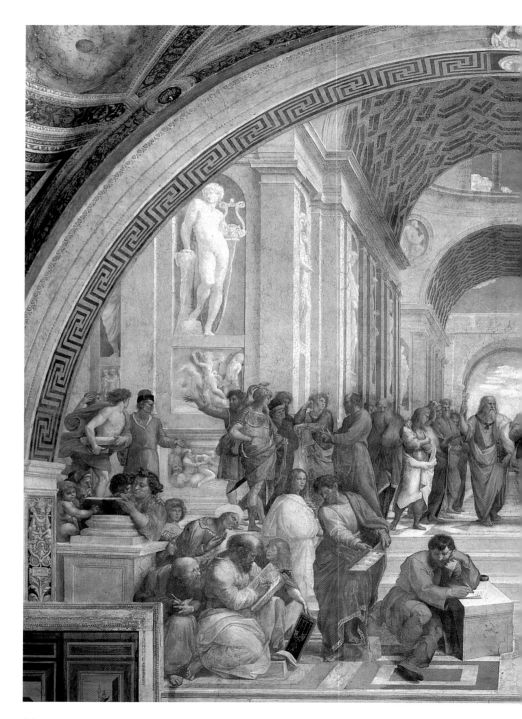

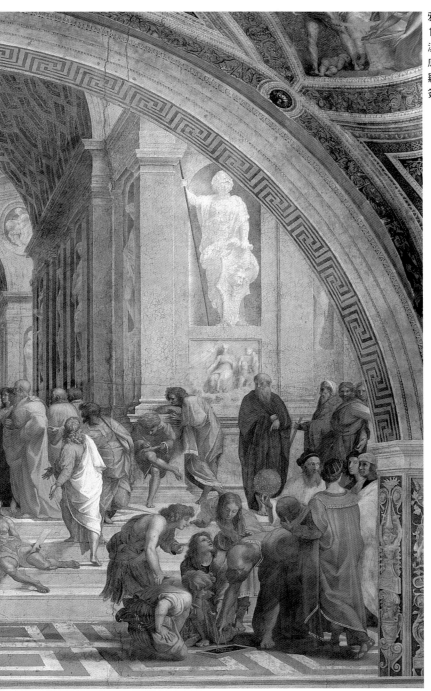

雅典學院
1509～1510 年
濕性壁畫
底邊 770cm
羅馬梵諦岡宮
簽署廳

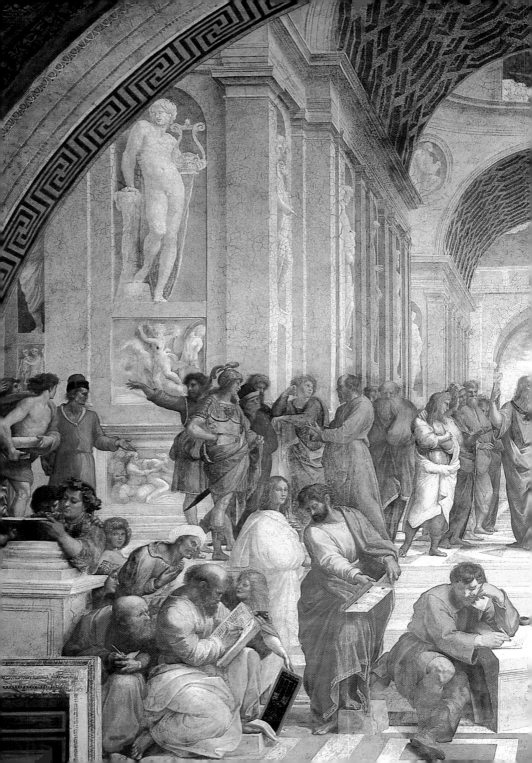

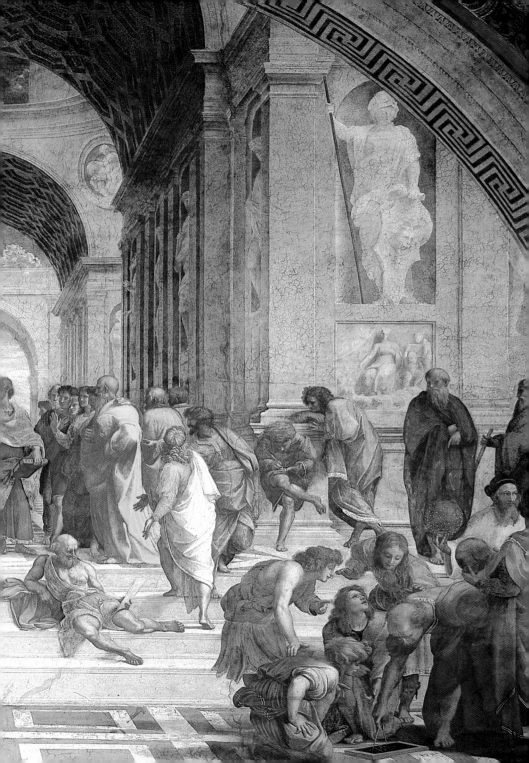

興盛期藝術經典之傑作。〈雅典學院〉，大廳中央深邃而悠遠，是一件具有舞台場景效果的莊嚴畫作，拉斐爾將不同時期的人物集中於這座殿堂之內，包括古代希臘、羅馬和同一時期五十多位藝術家、哲學家、科學家、神學家、數學家、天文學家等，齊聚展開熱烈討論。拉斐爾畫中投射映照了對希臘文化的嚮往，同是也是對人類智慧寄予無限的尊崇與頌揚。畫面視焦，由古典哲學代表柏拉圖和亞里斯多德兩位主角，自中央步入大廳揭開討論的序幕。

兩位哲人都以遒勁的左手捧著厚實的書籍，相互對話辯論，左邊柏拉圖右手向上指天，似乎指涉宇宙萬物，乃生命之源的自然巨大力量；亞里斯多德右手掌覆蓋朝下，似乎表達控制創造的智慧之可貴，即現實世界始為根本之源的不同觀點。整體畫面的臨場感充滿百家爭鳴的氛圍，拉斐爾以他們兩人為軸心，為數眾多學者的圍繞在兩旁及前方議論紛紛，形成在學院內分組討論的場面。畫面自中央區分數組，左邊著墨綠色長袍為哲學家蘇格拉底，正側身扳著手指頭細數家珍，身旁一組青年正專注聆聽大師發言。畫面前景左側，為正專心演算的數學家畢達哥拉斯，其身後有一學者，頭纏白巾，探頭看畢達哥拉斯演算，他是中世紀阿拉伯著名學者阿威洛伊。阿威洛伊身後，倚柱基看書，頭戴桂冠的是哲學家伊比鳩魯。畫面右邊身披暗紅色斗篷是斯多葛派哲學家季諾，凝重的面容，彷彿正沉浸於思考中。畫面前景右邊，有四個年輕人正圍繞著古代數學家阿基米德，他正躬著腰，手拿圓規在小黑板上演算幾何問題；阿基米德身旁是埃及天文學家「地心說」的創始者托勒密，頭戴象徵榮譽的冠冕，身著黃袍，手托天體模型，在托勒密對面是大建築師布拉曼帖，畫面最右端是拉斐爾的好友索多瑪，在索多瑪和托勒密之間是拉斐爾本人，他正深深凝視著觀眾。

雅典學院（局部）1509～1510 年　濕性壁畫　羅馬梵諦岡宮簽署廳
（右頁、前頁圖）

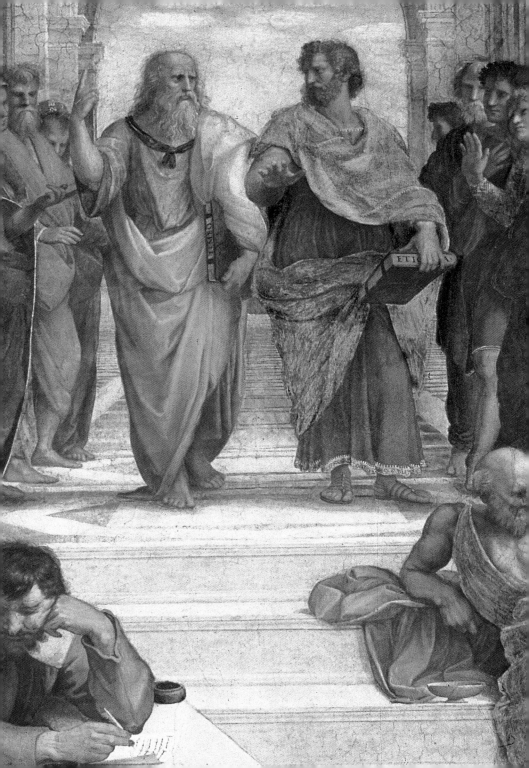

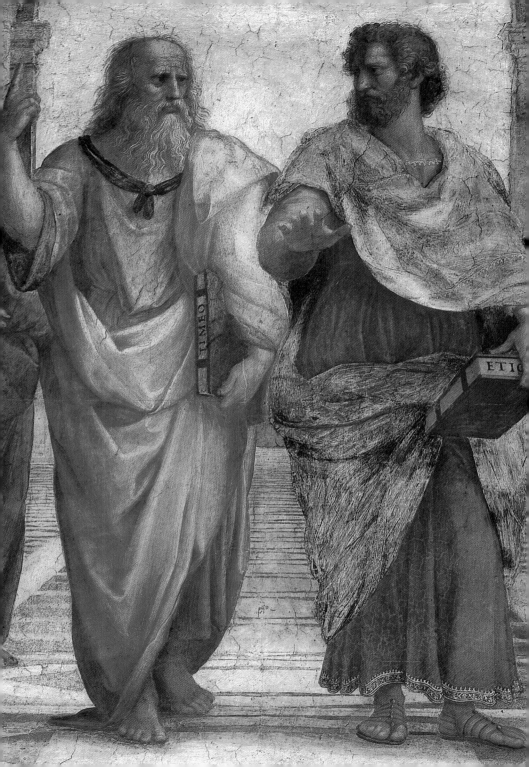

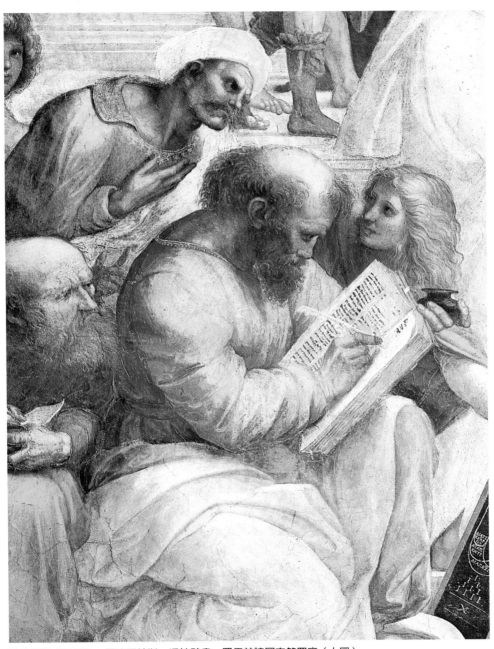

雅典學院（局部）　畢達哥拉斯　濕性壁畫　羅馬梵諦岡宮簽署廳（上圖）

雅典學院（局部）　亞里斯多德與柏拉圖：以達文西（左）與米開朗基羅（右）為模特兒

濕性壁畫　羅馬梵諦岡宮簽署廳（左頁圖）

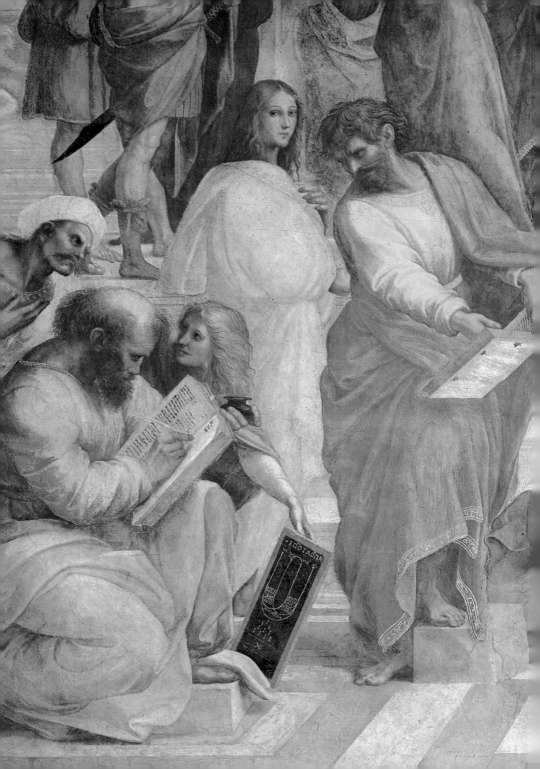

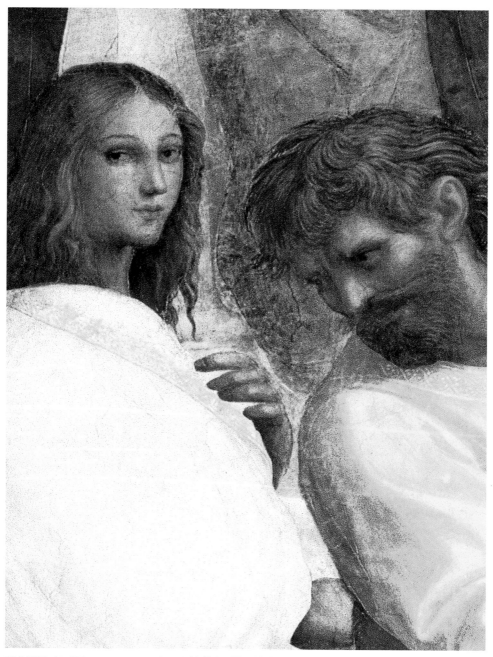

雅典學院（局部）　1509～1510 年　濕性壁畫　羅馬梵諦岡宮簽署廳（上圖）
雅典學院（局部）　畢達哥拉斯與馬太　濕性壁畫　羅馬梵諦岡宮簽署廳（左頁圖）

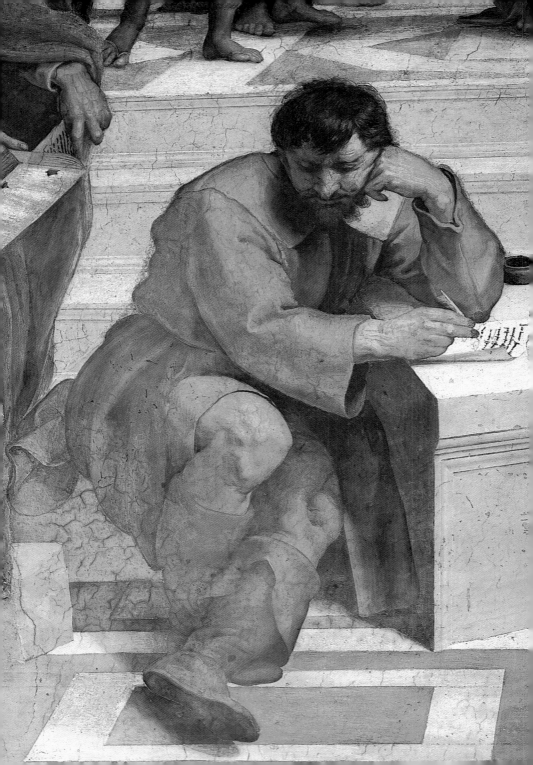

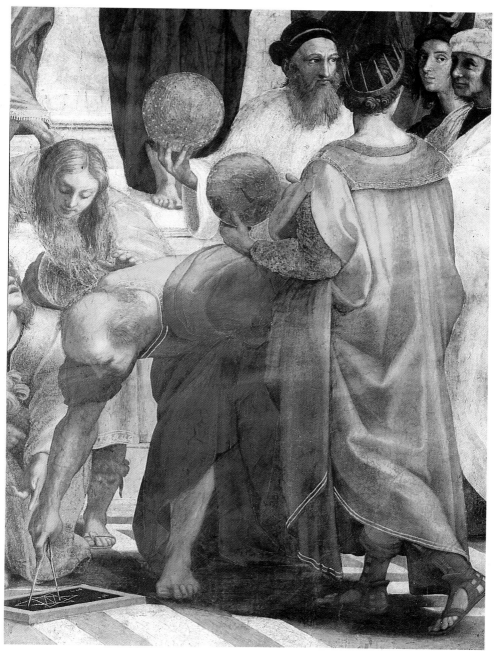

雅典學院（局部）　右上角右起第二人為拉斐爾自畫像　濕性壁畫　羅馬梵諦岡宮簽署廳（上圖）

雅典學院（局部）　何拉克里特　濕性壁畫　羅馬梵諦岡宮簽署廳（左頁圖）

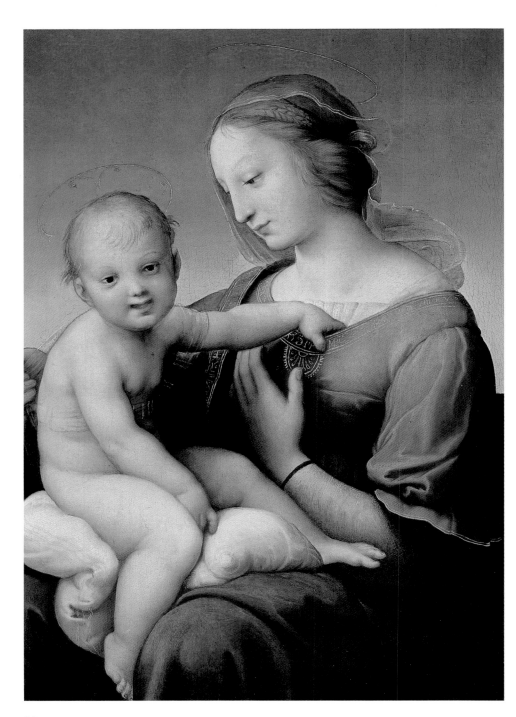

拉斐爾在畫面中央台階上畫了兩位學者，一躺一坐。使構圖向前方延展開來，斜躺在台階上的方衫不整的老者是古希臘犬儒學派哲學家狄歐吉尼，而坐在台階倚箱沉思的是古希臘哲學家何拉克里特，他是西方最早提出「樸素辯証法」和「唯物論」的先知。

拉斐爾的〈雅典學院〉，人物與建築特色的表現可說兼容並蓄，以當時的完美「理想」型態來呈現，場景予人恢宏的氣勢，在結構上，以兩大哲人的左右手之間的縫隙作為消失點，將水平線和垂直線交織在一起，使整體畫面均衡，和諧而又不失活潑，尤其設色亦十分豐富、協調，充分顯出拉斐爾在構圖設計和繪畫功力上精密而成功的表現。

圖見 100、101 頁

帕納塞斯山

第三間壁畫〈帕納塞斯山〉以古代詩人及當代詩人為表現題材。帕納塞斯山為古代太陽神及文藝女神聚集的靈地。拉斐爾描繪的畫面，以藝術文學為象徵的阿波羅神為中心，環繞他的分別為文學、藝術、科學等九位文藝女神和今古詩人。此畫讚美了人類的道德、智慧和豐富可貴的情感，歌頌詩和音樂的理想聯繫。阿波羅頭戴桂冠，正坐在帕納塞斯山頂的月桂樹下拉提琴，九位文藝女神環繞在他四周，此外，還包括希臘詩人荷馬、羅馬詩人魏吉爾、義大利文藝復興詩人但丁、博爾尼、佩脫拉克等。他們有的正悠閒傾聽音樂，有的正優雅浪漫地吟詩，氣氛顯得愉悅而生動，猶如義大利式典型的輕鬆交際場面。

柯珀的大聖母　1508 年　油畫畫板　81×57cm　華盛頓國立美術館藏
（左頁圖）

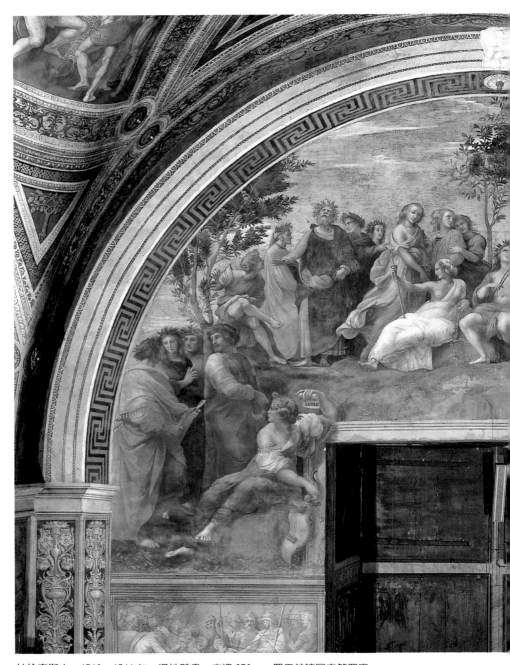

帕納塞斯山　1510～1511 年　濕性壁畫　底邊 670cm　羅馬梵諦岡宮簽署廳

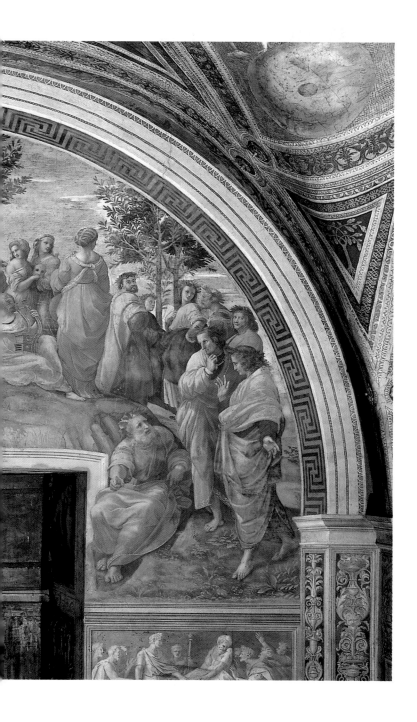

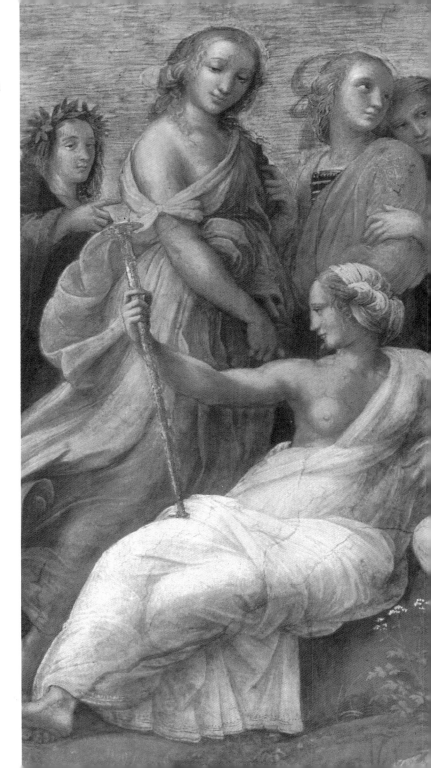

帕納塞斯山
（局部）
1510～1511 年
濕性壁畫
羅馬梵諦岡宮
簽署廳

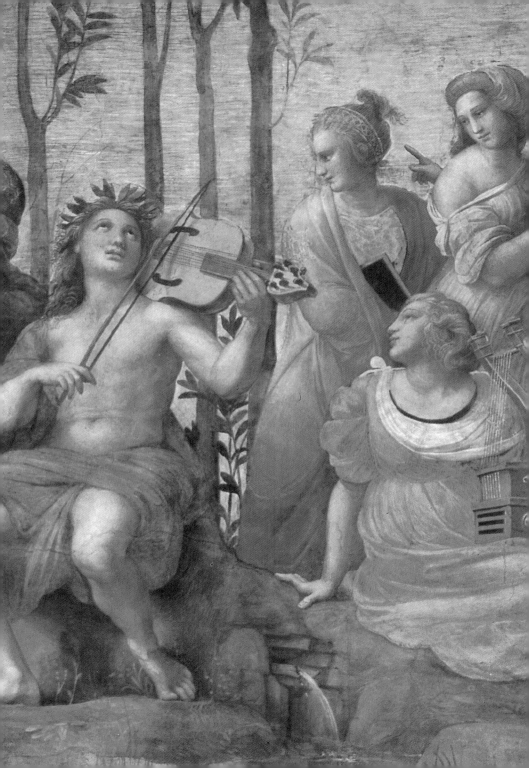

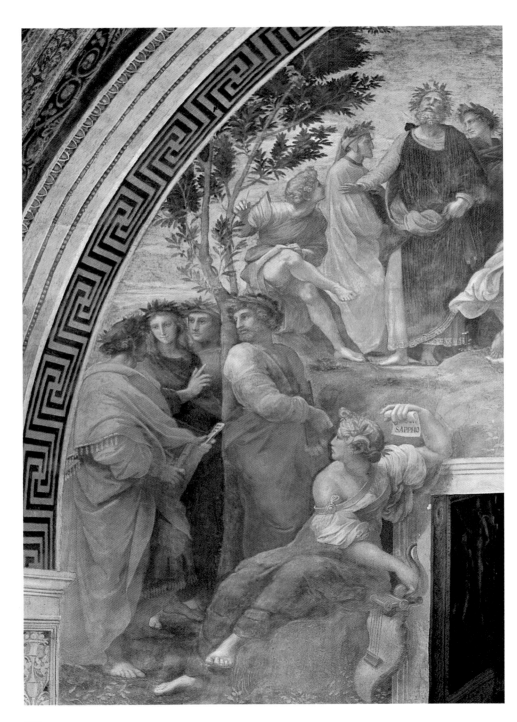

圖見 106、107 頁

三德像

　　詮釋「法學」的〈三德像〉，以三位女性表達三種德行的壁畫，左方女神代表「權力」，她腳踏被降伏的獅子，手執象徵法律的樹枝；中間代表「正義」，右邊是「堅毅」的婦女。拉斐爾以婦女良善堅毅的本質，呈現了一個理想而純淨的世界。

圖見 108 頁

凱旋之禮讚

　　羅馬是義大利的首都，其歷史文化遺產較任何地方都豐富，聚集於此的羅馬貴族，彼此競相誇耀，將豪宅裝飾得金碧輝煌，在當時蔚為風氣。如拉斐爾最重要的藝術贊助者齊吉（Chigi），他是西恩那城極富有的銀行家，齊吉在羅馬郊外有一座很大的別墅，拉斐爾於此創作了大型的壁畫〈凱旋之禮讚〉。此幅作品表現尋訪古代神秘美感，富有喜悅生機盎然的活力。

　　〈凱旋之禮讚〉，題材取自翡冷翠詩人波札伊諾（A. Poziano）的一首詩，此詩亦給予波蒂切利〈維納斯的誕生〉靈感的啟發。詩中描寫巨人為仙女唱情歌的嬉戲場景中，凌波仙子立於中央，由兩隻海豚曳拉，諸海神環繞四周偕同伴奏起舞，三個愛神之箭朝向仙子微揚的臉龐，使得各個人物連續動態隨著此一軸心旋轉，造成一波波旋律式運動節奏，仙子的披風以深紅色和天藍色形成強烈的對比，清澈的海洋宛如一片晶瑩大理石，現在看來，色彩和質感都接近我們感受到的羅馬城的那種風貌特色。

帕納塞斯山（局部）　1510～1511 年　濕性壁畫　羅馬梵諦岡宮簽署廳（左頁圖）

三德像　1511年　濕性壁畫　底邊660cm　羅馬梵諦岡宮簽署廳

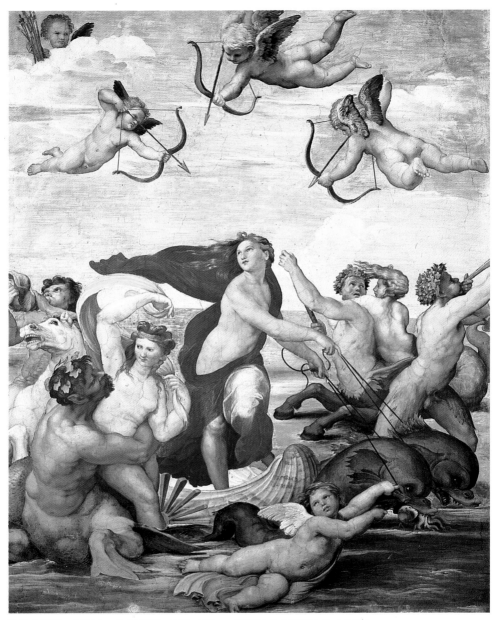

凱旋之禮讚　1511 年　濕性壁畫　295×225cm　羅馬法內吉那邸宅藏（上圖）
凱旋之禮讚（局部）　1511 年　濕性壁畫　羅馬法內吉那邸宅藏（右頁圖）

人生因藝術而豐富，藝術因人生而發光

藝術家書友回函卡

感謝您購買本書，這一小張回函卡將建立起您與本社之間的橋樑。您的意見是本社未來出版更多好書的參考，及提供您最新出版資訊和各項服務的依據。為了加強對您的服務，請將此卡傳真（02）3317096・3932012 或郵寄擲回本社（免貼郵票）。

您購買的書名：_____ 叢書代碼：_____

購買書店：_____ 市（縣）_____ 書店

姓名：_____ 性別：1.□男　2.□女

年齡：　1.□20歲以下　2.□20歲～25歲　3.□25歲～30歲

　　　　4.□30歲～35歲　5.□35歲～50歲　6.□50歲以上

學歷：1.□高中以下（含高中）　2.□大專　3.□大專以上

職業：1.□學生　2.□資訊業　3.□工　4.□商　5.□服務業

　　　　6.□軍警公教　7.□自由業　8.□其它

您從何處得知本書：

　　　　1.□逛書店　2.□報紙雜誌報導　3.□廣告書訊

　　　　4.□親友介紹　5.□其它

購買理由：

　　　　1.□作者知名度　2.□封面吸引　3.□價格合理

　　　　4.□書名吸引　5.□朋友推薦　6.□其它

對本書意見（請填代號 1.滿意　2.尚可　3.再改進）

內容 _____　封面 _____　編排 _____　紙張印刷 _____

建議：_____

您對本社叢書：1.□經常買　2.□偶而買　3.□初次購買

您是藝術家雜誌：

1.□目前訂戶　2.□曾經訂戶　3.□曾零買　4.□非讀者

您希望本社能出版哪一類的美術書籍？

通訊處：

台北市 100 重慶南路一段 147 號 6 樓

藝術家雜誌社　收

市
縣市
姓名：
鄉鎮
市區
路
街
電話：
段
巷
弄
號
樓

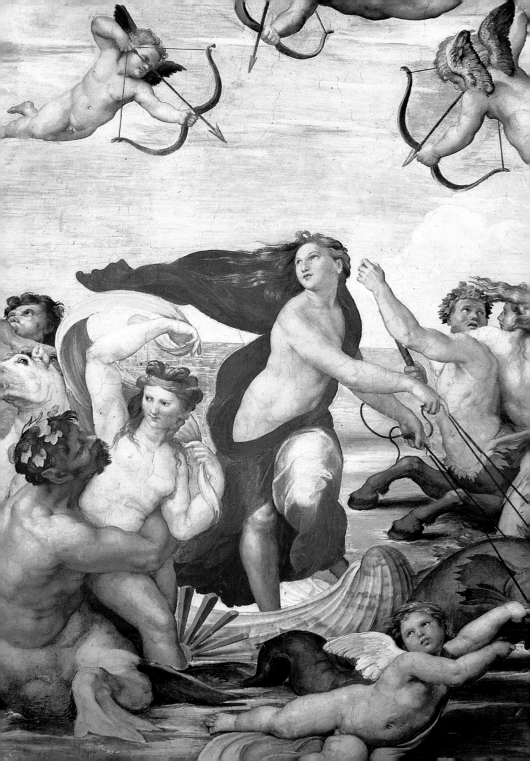

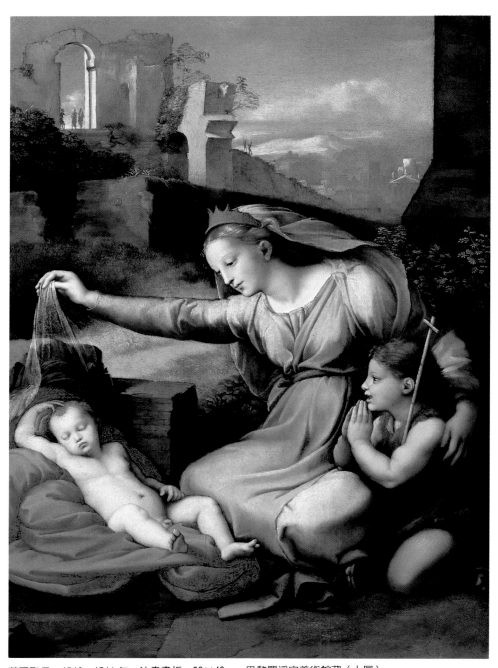

戴冠聖母　1510～1511 年　油畫畫板　68×48cm　巴黎羅浮宮美術館藏（上圖）
戴冠聖母（局部）　1510～1511 年　油畫畫板　68×48cm　巴黎羅浮宮美術館藏（右頁圖）

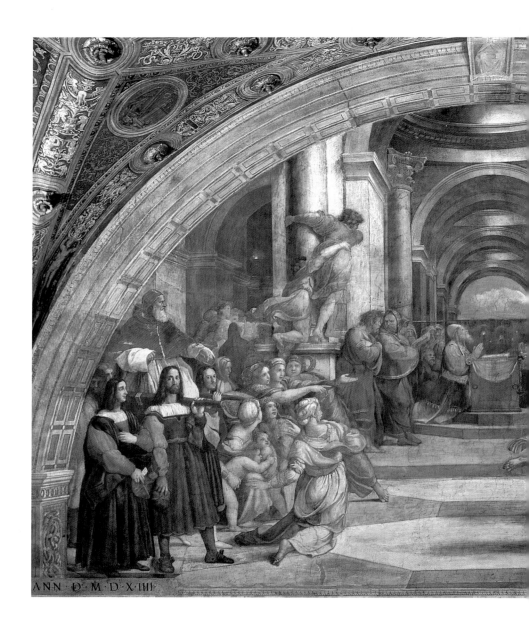

ANN · D · M · D · X · IIII

神殿中緝捕愛里歐多羅

　　在一五一一年末至一五一三年間，拉斐爾為梵諦岡宮第二廳
（又稱愛里歐多羅廳）創作了四幅悲劇性主題壁畫。其中〈神殿

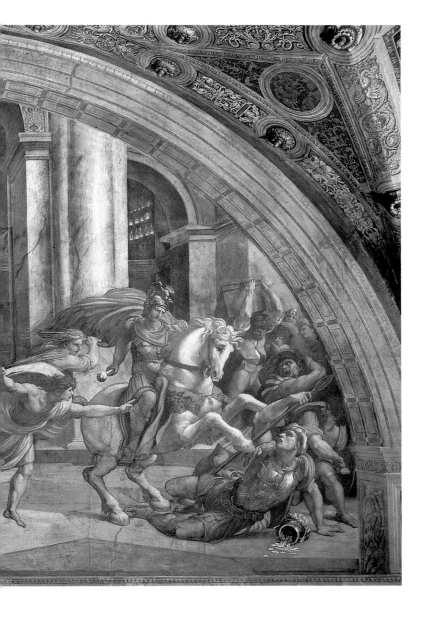

神殿中緝捕愛
里歐多羅
1511〜1512 年
濕性壁畫
底邊 750cm
羅馬梵諦岡宮
愛里歐多羅廳

中緝捕愛里歐多羅〉，構圖類似〈雅典學院〉，即以建築作爲整體
畫面的主體背景，由內向外透出明亮的光源。愛里歐多羅是古代
敍利亞的軍官，因他企圖盜取耶路撒冷聖殿的財寶據爲己有，遭

致上帝派來的天兵追逐緝捕。此畫的焦點擺在右邊角落，更加凸
顯緝捕動態的效應，愛里歐多羅被打倒在地上，搶來的金銀從罐
裡傾瀉而出，畫面左邊，教皇尤里艾斯二世被人們用高轎抬入教
皇宮，目睹驚慌場面，仍然保持鎮定嚴肅的表情。畫面深處，跪
著一位祭司，為表示上帝恩賜，而作祈福祝禱狀。此畫很可能有
意彰顯教皇的威權與福佑

圖見 116、117 頁

波塞納之彌撒

　　第二幅壁畫〈波塞納之彌撒〉又稱〈波塞納奇蹟〉，內容描寫一位波希米亞神父，他因對信仰動搖而懷疑聖餅和聖酒的儀式，但當他正在波塞納主持彌撒時，突然親睹聖餅真的流出血的神蹟；畫面中右邊教宗尤里艾斯二世正面對這位六神無主的神

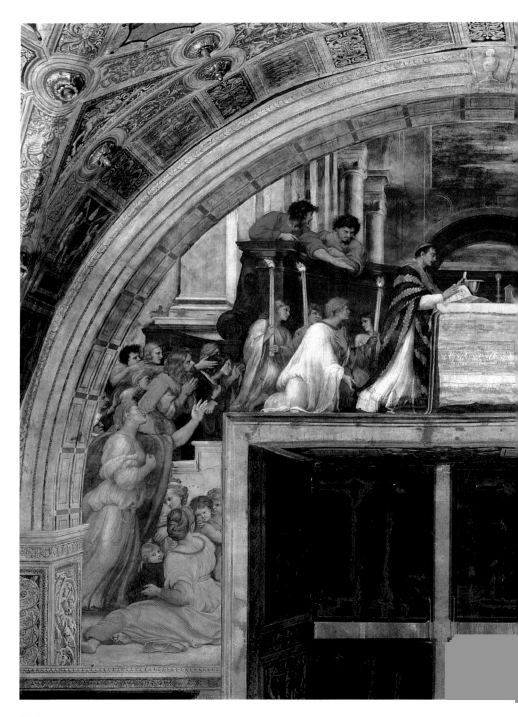

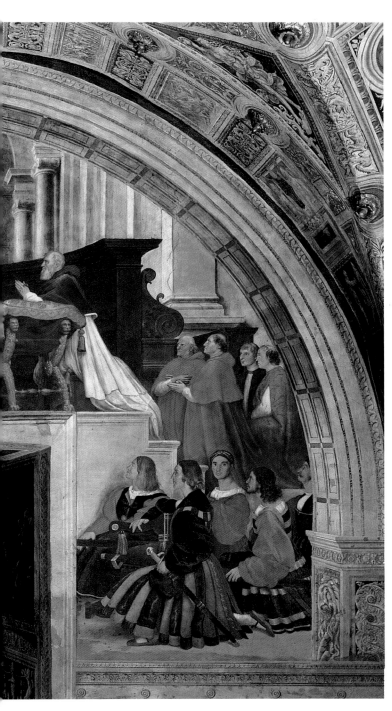

波塞納之彌撒
1512 年　濕性壁畫
底邊 660cm　羅馬梵諦
岡宮愛里歐多羅廳
（左圖）

波塞納之彌撒（局部）
1512 年　濕性壁畫
羅馬梵諦岡宮愛里歐多
羅廳（背頁圖）

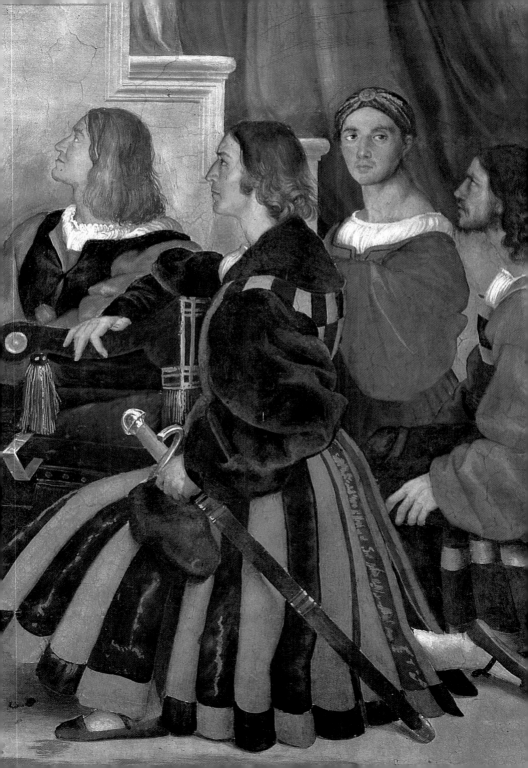

預言者以賽亞　1511～1512 年　濕性壁畫　250×155cm　羅馬聖阿克士迪諾教會藏

羅列特的聖母　1511～1512 年　油畫畫板　120×90cm　夏杜康迪美術館藏（上圖）
羅列特的聖母（局部）　1511～1512 年　油畫畫板　120×90cm　夏杜康迪美術館藏（右頁圖）

父，表現氣定神閒，雙手合十目光炯然沉著。畫面右下方的數位
使徒，表現手法類似米開朗基羅具有遒勁的力度，整體色調主要
為濃郁深紅色，此點也許是受到威尼斯畫派塞巴斯迪亞諾
（Sebastiano）等人的影響。

圖見 122 頁　　## 佛利紐之聖母

　　在這段期間，我們再看另一件類似傑作〈佛利紐之聖母〉，

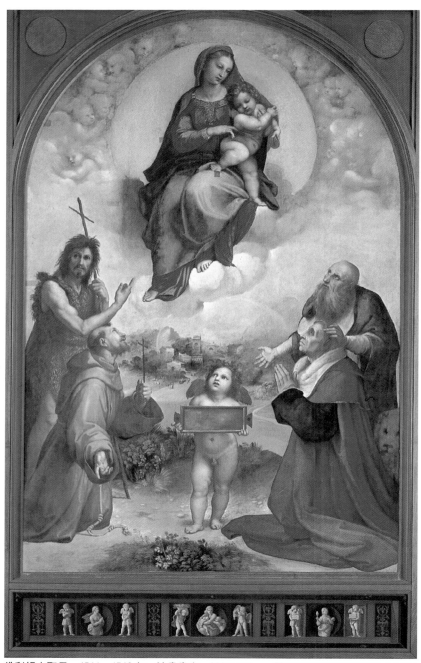

佛利紐之聖母　1511～1512 年　油畫畫布　320×194cm　羅馬梵諦岡宮美術館藏（上圖）

佛利紐之聖母（局部）　1511～1512 年　油畫畫布　羅馬梵諦岡宮美術館藏（右頁圖）

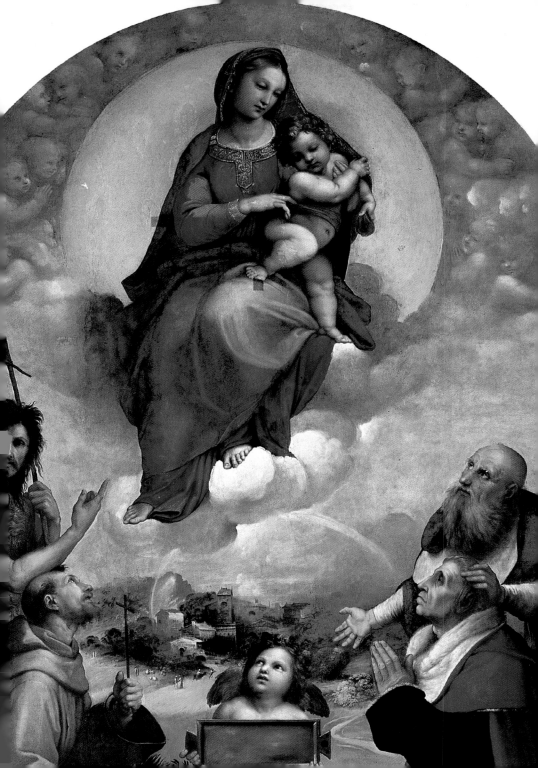

佛利紐之聖母（局部） 1511～1512年 油畫畫布 羅馬梵諦岡宮美術館藏（上圖、左頁圖）

又稱〈聖母子、三聖者及供養人〉，此畫中的聖母抱聖嬰高坐於雲霄之中，介於三聖者和小天使之間，深遠處爲一山城掩映的飄渺景象，同時上空乍現一道虹光，交織成一幅使視焦向上凝聚的驚訝畫面。

圖見 126、127 頁 ## 聖彼得自獄中獲救

梵諦岡宮第二廳的第三幅壁畫爲〈聖彼得自獄中獲救〉。故

聖彼得自獄中獲救　1513 年　濕性壁畫
底邊 660cm　羅馬梵諦岡愛里歐多羅廳

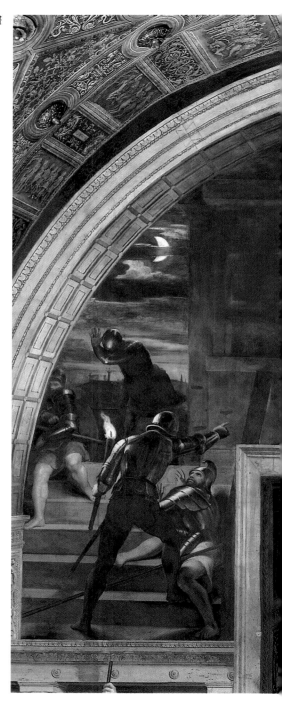

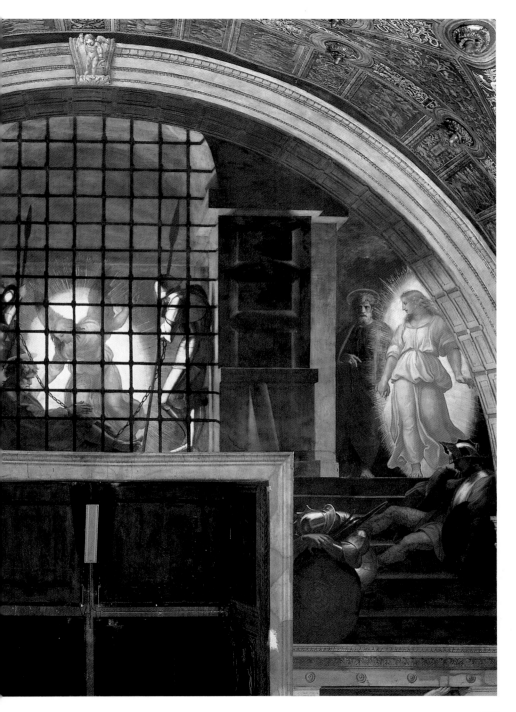

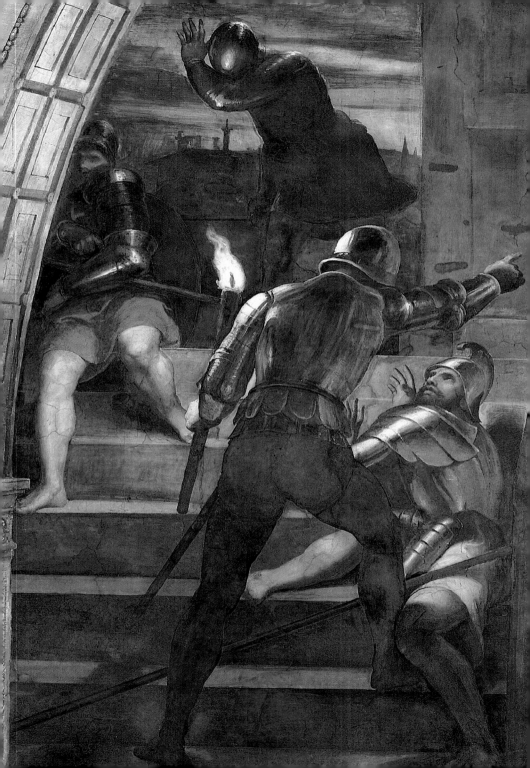

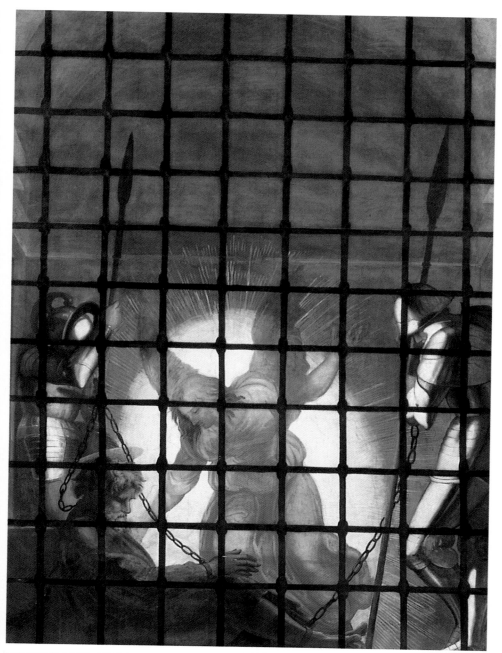

聖彼得自獄中獲救（局部）　1513 年　濕性壁畫　羅馬梵諦岡愛里歐多羅廳（上圖、左頁圖）

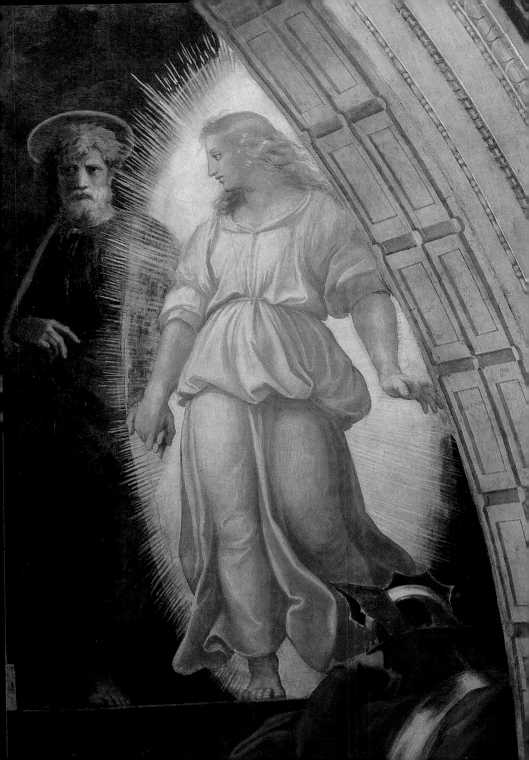

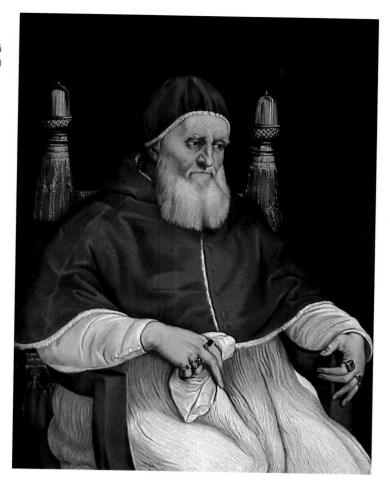

尤里艾斯二世肖像
1512年　油畫畫板
107×80cm　翡冷翠烏
菲茲美術館藏（右圖）

聖彼得自獄中獲救
（局部）　1513年
濕性壁畫
羅馬梵諦岡愛里歐
多羅廳（左頁圖）

事取材「新約聖經」使徒行傳，彼得遭希律王拘捕，身陷獄中，
為防其越獄，用兩條鐵鏈將他鎖住。而天使奉上帝之命，飛入獄
中，將彼得漏夜救出。此畫分為三部分，分別為鐵窗及其兩側階
梯。從黝黑堅實的鐵窗內，天使光環是首當其衝的焦點，不僅光
影呈現強烈明暗對比，而且具有超現實連環戲劇的趣味，如天使
從獄中喚醒彼得，繼而天使牽著彼得的手，轉移至監牢外，將這
兩幕場景同時並置於一畫面，暗沉的室內及對比著遠景朦朧的月
光、獄卒的熊熊火炬以及天使閃亮的光環，憑添越獄過程陣陣懸

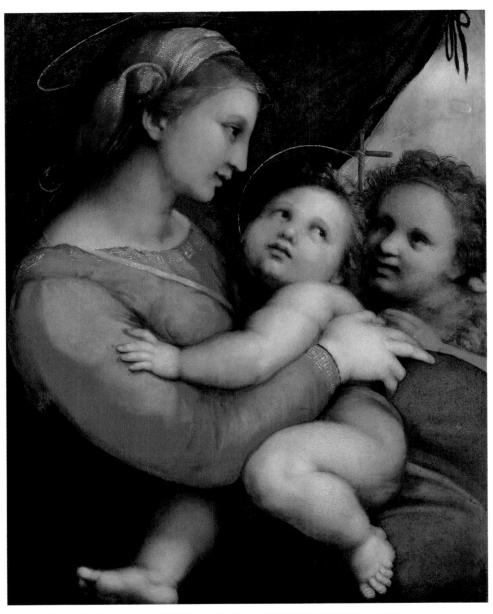

聖母子與幼年聖約翰　1514年　油畫畫布　66×51cm　慕尼黑國立繪畫館藏（上圖）
聖母子與幼年聖約翰（局部）　1514年　油畫畫布　66×51cm　慕尼黑國立繪畫館藏（右頁圖）

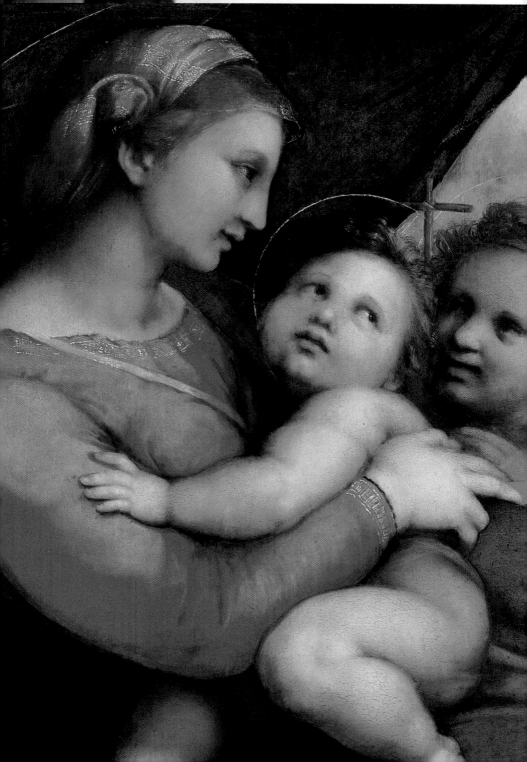

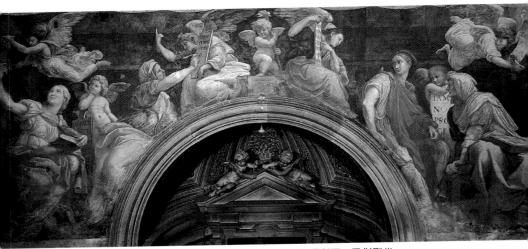

巫女與天使　1514～1515 年　濕性壁畫　寬 615cm　羅馬聖瑪利亞‧巴傑聖堂

疑，造成扣人心弦的氣氛，這幅〈聖彼得自獄中獲救〉可說是早
期義大利藝術描寫夜景的精彩傑作之一。

後羅馬時期（一五一三～一五二〇）

　　一五一三年教宗尤里艾斯二世逝世，由李奧十世繼任，他出
身於梅迪奇家族，作風不同於前任教宗。李奧十世所受的教育背
景，是極富藝術文化素養與薰陶的環境，擔任教宗之後，雖好大
喜功，然是本性喜好奢華之美，而並非為了宣導政教的功能，所
以在品味和程度上的層次就高多了。在教廷內，經常聚集眾多的
藝術家、音樂家、文學家、拉丁學者，或有古文物學者展示陳列
文化資產等交流活動，拉斐爾出入教廷和這些名流學者交遊，適
應良好，最重要的是受到教宗李奧十世的器重，並委任他為教廷
藝術總監，在人群之中愈發顯得出類拔萃，此時他已聲名遠播，
家喻戶曉。

椅中的聖母

圖見 136 頁

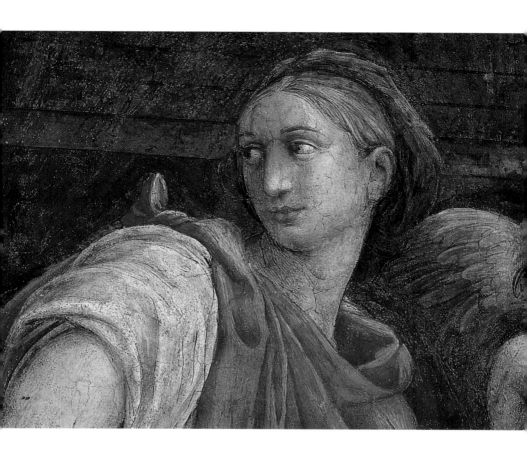

這段期間的著名作品如〈椅中的聖母〉，堪稱拉斐爾聖母系列中，神來之筆的傑作。據說拉斐爾在一次聚會中，見一位羅馬美少婦，微笑注視著心愛的小寶貝，同時溫柔地把他摟到胸前，表情流露出自然而又滿足和煦的親暱之情，此時拉斐爾為捕捉這引發靈感的畫面，立刻拾起一塊木炭，迅速將方才那幅動人的情景速寫於身旁一隻空桶底上，回去完成了這幅名作。

在基督教圖像學中，紅色象徵愛，藍色象徵真理。一般宗教畫中，聖母穿著須兼有紅、藍兩色，上衣為紅，斗篷為藍；此畫聖母的紅色上衣部分被披肩遮住，土耳其藍色斗篷從腰部覆蓋，聖嬰的金黃色衣著與左側的紅，下部的藍，構成對比調和的三原

巫女與天使（局部）
1514～1515 年
濕性壁畫　羅馬聖
瑪利亞‧巴傑聖堂
（上圖）

135

椅中的聖母　1514 年　油畫畫板　直徑 71cm　翡冷翠畢迪宮美術館藏（上圖）
椅中的聖母（局部）　1514 年　油畫畫板　翡冷翠畢迪宮美術館藏（右頁圖）

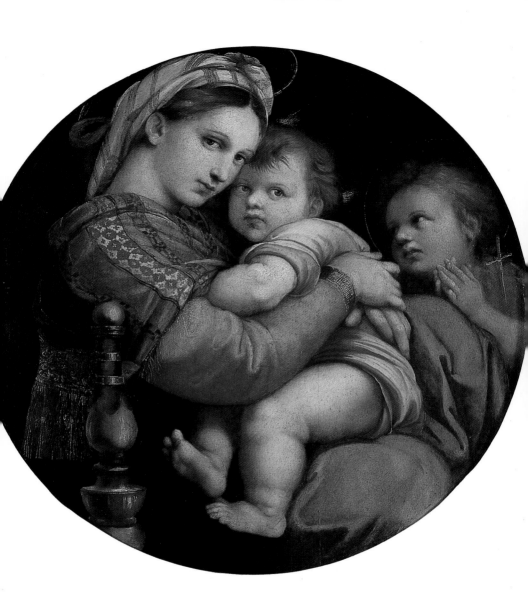

色，使整體畫面的色彩十分亮麗醒目，尤其聖母穿的披肩是繡花綠地，更加凸顯人物明快活潑的氣質。由於此畫為圓形，聖嬰緊依偎聖母，其左手潛藏於聖母胸前，益發顯得嬌憨可愛，左側聖約翰雙手合十摟著十字架，人物的排比和眼神動線串連，亦為巧妙的構成。

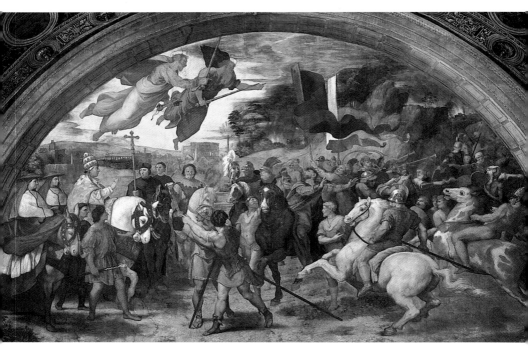

教宗會見阿提拉　　1514 年　　半圓形濕性壁畫　　底邊 750cm　　羅馬梵諦岡宮愛里歐多羅廳

教宗會見阿提拉

　　自一五一四年起，拉斐爾為了完成日漸增多的藝術承包個
案，遂建立了龐大的工作室，雇用許多（約五十餘名）學生協助
完成受託任務，是年建築家布拉曼帖病逝，拉斐爾被任命為聖彼
得大教堂的建築總監。隨後拉斐爾完成了愛里歐多羅廳的第四幅
壁畫〈教宗會見阿提拉〉，內容描寫教宗與匈奴領袖阿提拉對峙
的歷史故事。畫面左邊是教宗和護衛騎著馬，面對兇悍的匈奴，
教宗似乎心平氣和，正以手勢作規勸或阻止狀，在教宗上方，手
持寶劍飛舞的是彼得和保祿，如同天神下凡，偕同抵禦匈奴進犯
的場面。

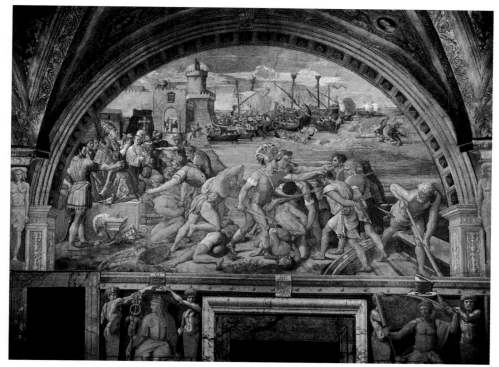

奧士迪亞之戰鬥　1514～1515 年　濕性壁畫　底邊 770cm　羅馬梵諦岡美術館藏

圖見 140、141 頁　## 鄉村火災

　　為梵諦岡第三廳創作了〈鄉村火災〉壁畫。歷史上記載在西元八四七年，聖彼得大教堂的附近，有一村莊。某日，村莊突然發生火災，當時，教宗以畫十字聖號祈禱而令火熄滅的奇蹟事件。但拉斐爾對此事有其真實無妄的見解，畫面前景一群老百姓紛紛自力自救展開滅火行動，顯然是熱情讚美人們勇敢無畏的精神創造出奇蹟，而並非讚美神的奇蹟。拉斐爾將教宗及其隨從擺在遙遠的後方，而把一群身強力壯的青年和婦女的活動置於前方，他

鄉村火災　1514年　濕性壁畫
底邊 670cm　羅馬梵諦岡宮第三廳

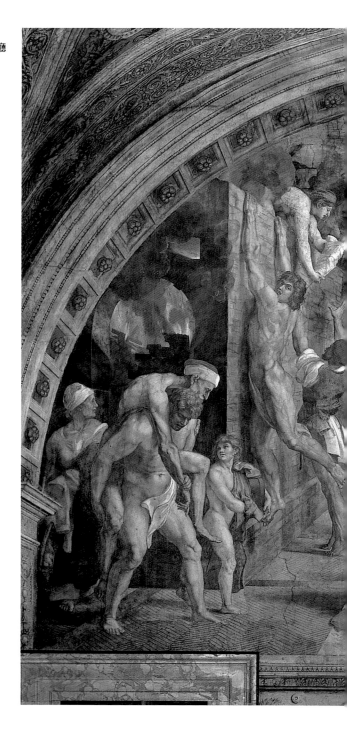

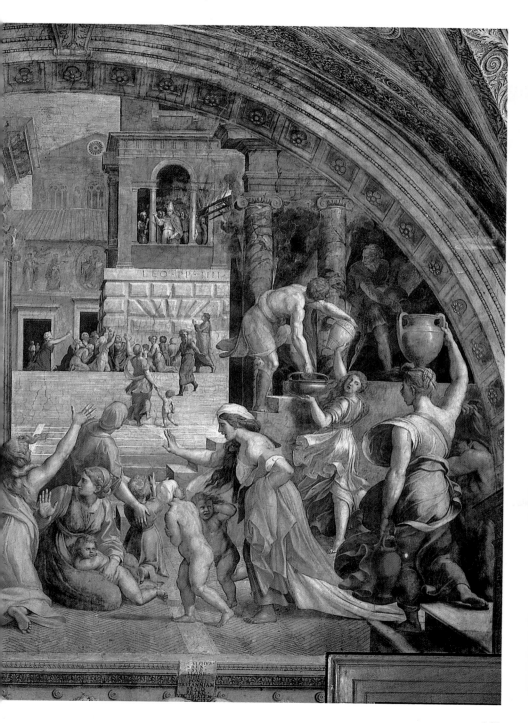

LEO·PP·IIII

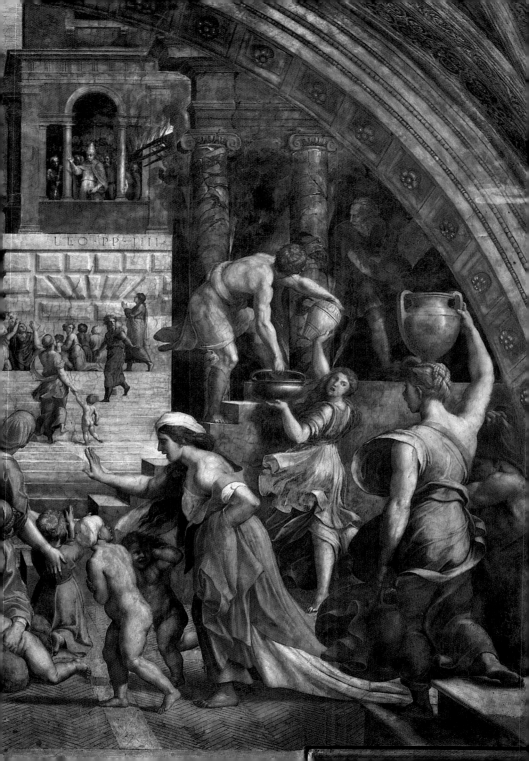

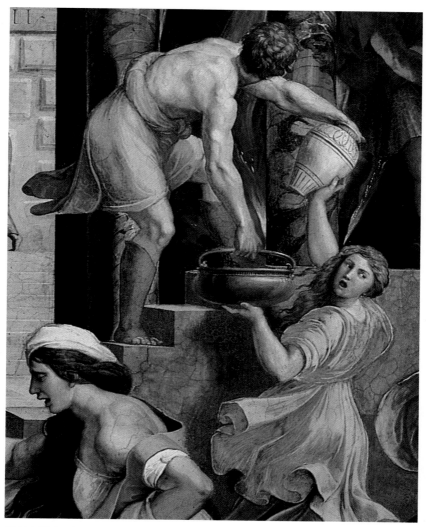

鄉村火災（局部） 1514 年 濕性壁畫 羅馬梵諦岡宮第三廳 （上圖、左頁圖）

們奮不顧身，衝入火窟，救出老弱並及時撲滅大火，從而否定了
高居窗內的渺小教宗的祈禱，拉斐爾以此作諷喻了教宗的神奇事
跡。此畫描寫的人物，具有強韌力量的美感，顯然是受到米開朗
基羅為教廷創作西斯丁禮拜堂壁畫的影響。

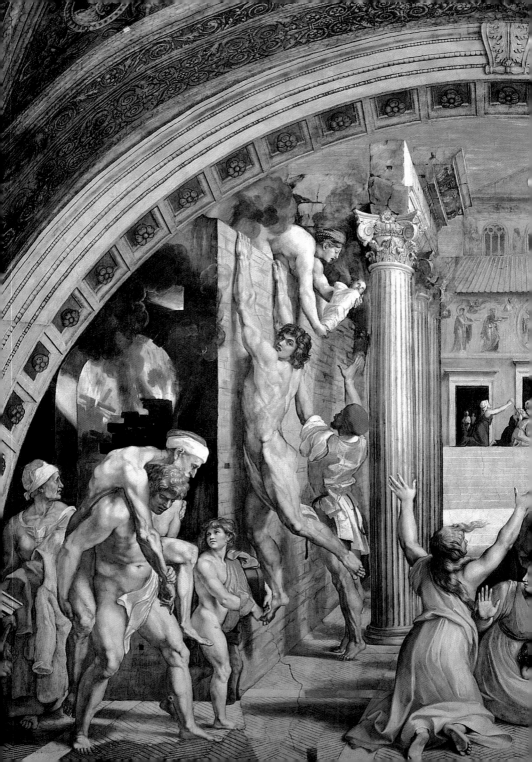

鄉村火災（局部）
1514 年　濕性壁畫
羅馬梵諦岡宮第三廳
（右圖、左頁圖）

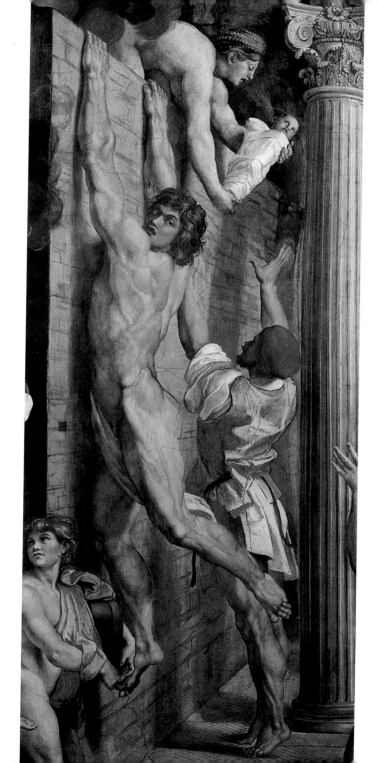

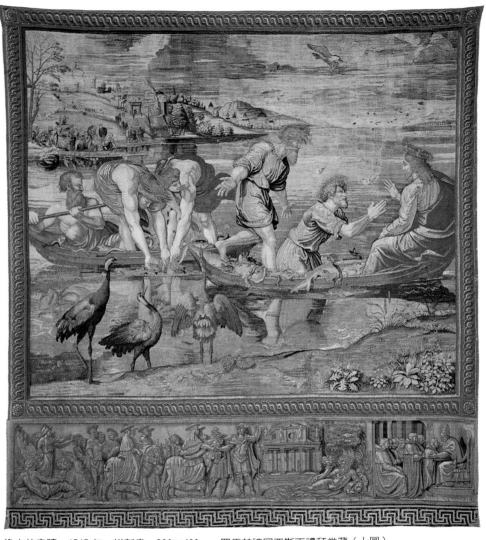

漁夫的奇蹟　1515 年　掛氈畫　360×400cm　羅馬梵諦岡西斯丁禮拜堂藏（上圖）
漁夫的奇蹟　1515 年　蛋彩畫　360×400cm　倫敦維多利亞＆亞伯特美術館藏（右頁圖）

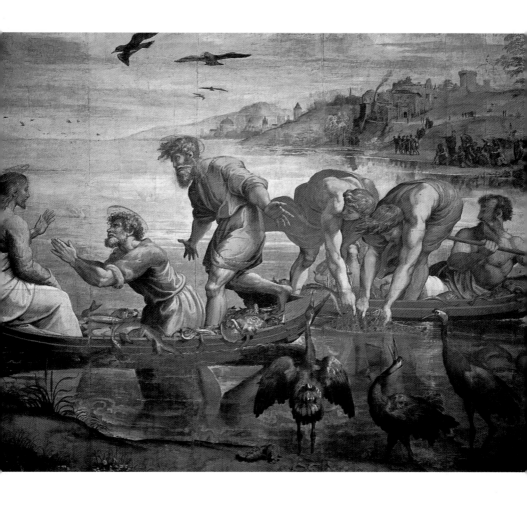

圖見 148 頁

聖栖喜莉亞之狂想

　　在一五一四～一五一五年間，拉斐爾創作了兩件重要祭壇畫：〈聖栖喜莉亞之狂想〉和〈西斯丁聖母〉，前者現藏於義大利波隆那國立繪畫館，後者則藏於德國德勒斯登國立繪畫館。〈聖栖喜莉亞之狂想〉，是拉斐爾為波隆那大教堂繪製的「聖女」肖像畫。栖喜莉亞是波隆那一位虔誠基督教少女，堅決抗婚，立志在家裡建造祈禱室，以求終身貞潔。傳說她祈禱時，能聽到天國

147

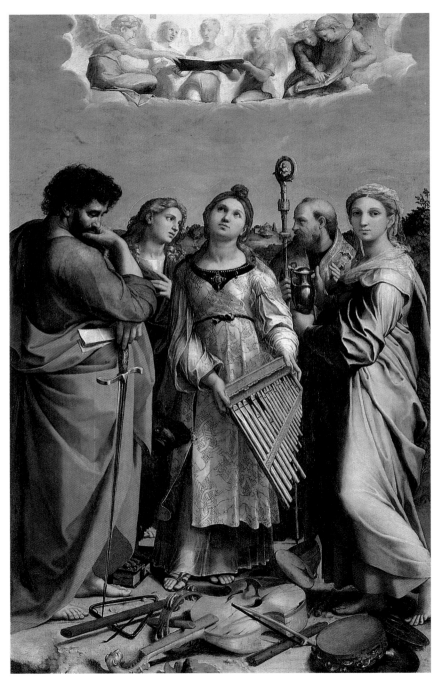

聖栖喜莉亞之狂想　1514 年　油畫畫板　220×136cm　波隆那國立繪畫館藏

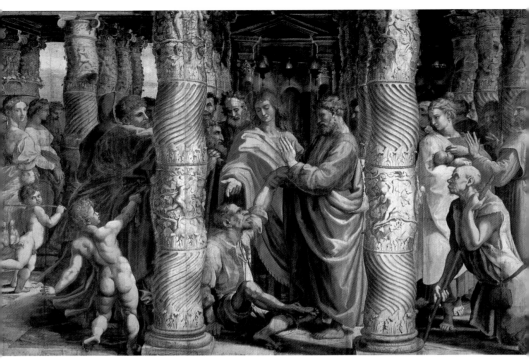

腳的治癒　1515 年　蛋彩畫　390×520cm　倫敦維多利亞＆亞伯特美術館藏（上圖）
聖栖喜莉亞之狂想（局部）　1514 年　油畫畫板　波隆那國立繪畫館藏（前頁圖）

的聖樂，因而被傳為聖跡。畫面分為兩大部分，以雲層區隔，手
持樂器的栖喜莉亞，仰首傾聽天使們和聲的聖樂，其凝神諦聽的
狀態隱藏少女神秘願望，彷彿從悠揚的樂音，引領少女嚮往更美
好的理想昇華。左側的聖保羅托腮沉思，低頭看著地上零亂不全
的樂器，唯右側瑪姐雷娜形象優美，眼神正視前方，她似乎成為
此畫均衡的觀察者。

西斯丁聖母

　　〈西斯丁聖母〉，此畫原是為皮亞千札（Piacenza 城位於米蘭
和波隆那之間）的西斯丁教堂而作。拉斐爾擷取但丁十四行詩中

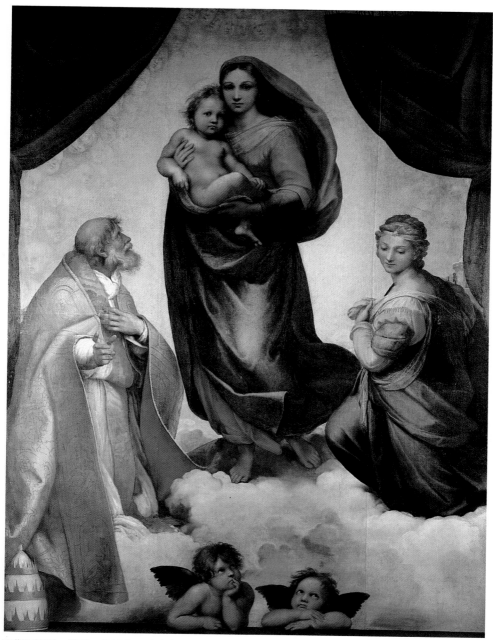

西斯丁聖母　1513～1514 年　油畫畫布　265×196cm　德國德勒斯登國立繪畫館藏

的其中一首詩作爲表現〈西斯丁聖母〉的題材，亦即由詩轉化爲具體的形象，這首詩如此寫著：「她走著，全神貫注傾聽頌揚，身上散發著福祉的溫柔之光，彷彿天上的精靈，化身出現於塵宇。」

拉斐爾體現了〈西斯丁聖母〉的理想精神，爲祭壇繪畫找尋新的詮釋方式，亦即設想到受人喜愛的聖母，如果能像真人一樣，緩緩從祭壇上走下來，彷彿聖母下凡的事蹟就發生在眼前一樣，使每個進入教堂的人都能感受到虛實相映，不期而遇的效果。在構圖上，有兩個顯著特點：一是具有穩定的金字塔形架構，二是以聖母爲軸心，有旋律般的運動感，猶如模特兒自簾幕走向伸展台。這種漸進式律動，包含人物之間的安排，以及衣裳轉折、色彩與線面所產生的關係，亦即拉斐爾處理畫面都以均衡、和諧爲著眼點，在律動中也散發端莊、詳和、純淨以及優雅的美感。

巴達沙雷・卡斯提勇尼肖像

拉斐爾在羅馬時期，除了重要的壁畫，還創作了不少的肖像畫和聖母像。在一五一五年拉斐爾完成了〈巴達沙雷・卡斯提勇尼〉肖像，此畫現藏於巴黎羅浮宮，卡斯提勇尼是一位飽學之士，曾著書論及美學的觀點。由此背景，我們可感受到拉斐爾在刻意詮釋卡斯提勇尼的個性特質：智慧的眼神以及內斂深厚的氣度。

戴面紗女子

圖見 154 頁

一五一六年，拉斐爾畫了著名的女性肖像〈戴面紗女子〉，看似含情脈脈，據說是拉斐爾的情人，因此描寫得十分細膩動人，特別是臉部表情和手指按捺胸前的柔軟度，彷彿有生命力般栩栩如生，而乳白色絨衣質感以及頭上披戴的絲巾，也刻劃入微，有著精彩的表現。

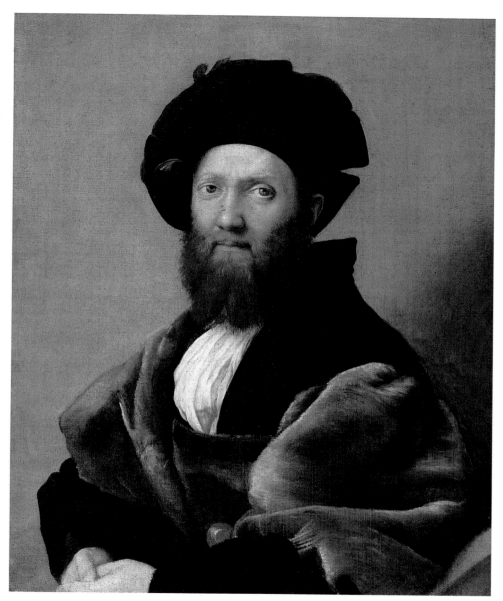

巴達沙雷・卡斯提勇尼肖像　1514～1515 年　油畫畫布　82×67cm　巴黎羅浮宮美術館藏

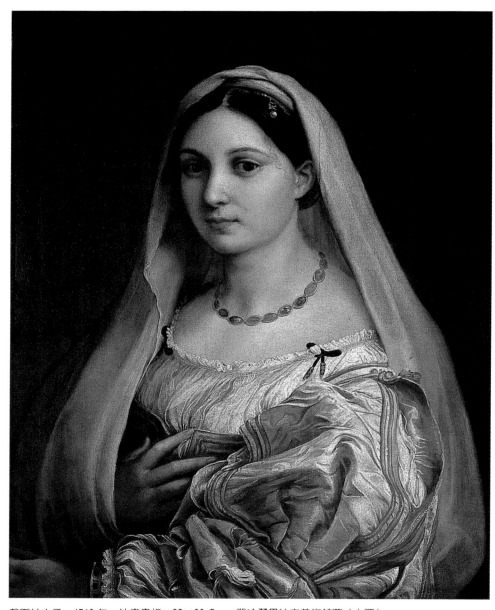

戴面紗女子　1516 年　油畫畫板　82×60.5cm　翡冷翠畢迪宮美術館藏（上圖）
戴面紗女子（局部）　1516 年　油畫畫板　翡冷翠畢迪宮美術館藏（右頁圖）

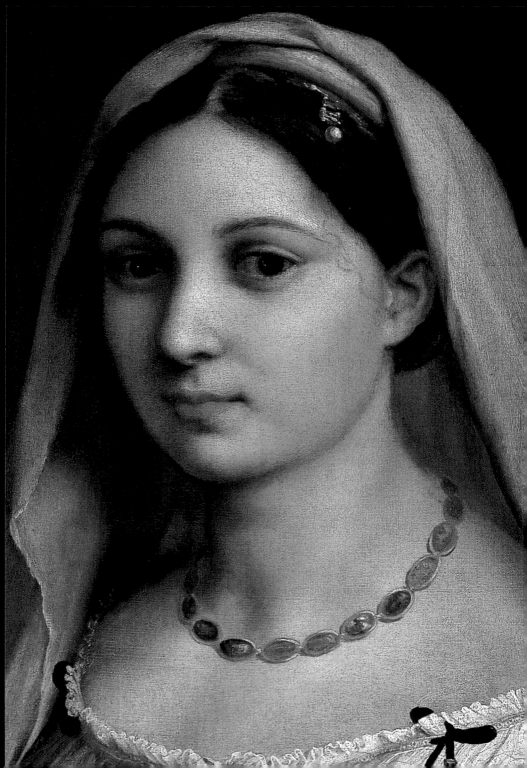

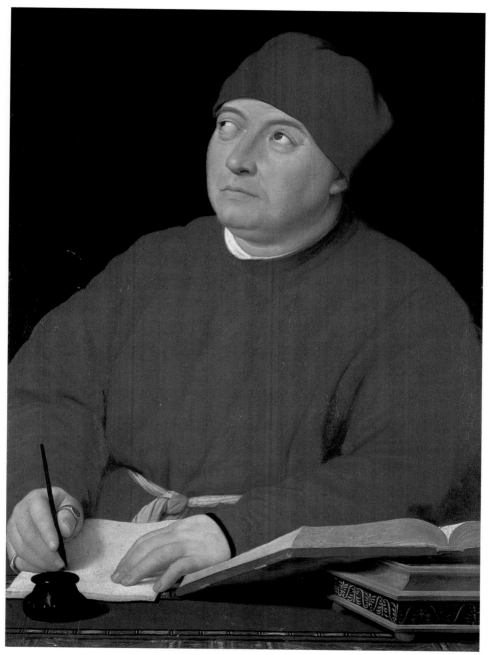

費德拉・英吉拉米肖像　1515～1516 年　油畫畫板　90×62cm　翡冷翠畢迪宮美術館藏（上圖）
戴面紗女子（局部）　1516 年　油畫畫板　翡冷翠畢迪宮美術館藏（左頁圖）

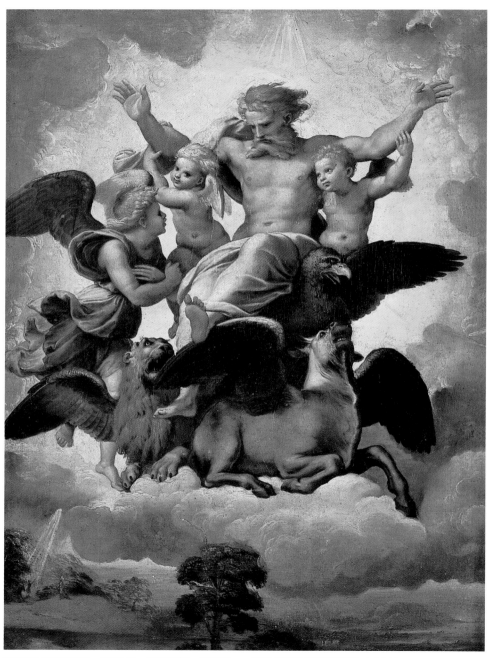

艾塞吉埃爾的幻想　1518 年　油畫畫板　40×30cm　翡冷翠畢迪宮美術館藏 （上圖）
諾亞的故事　1518〜1519 年　濕性壁畫　羅馬梵諦岡宮柱廊天井 （右頁圖）

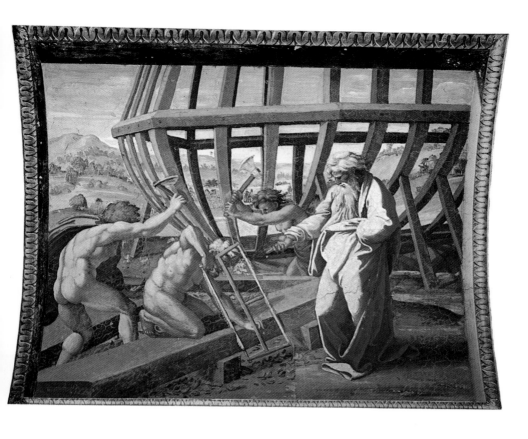

圖見 160 頁

李奧十世和兩位紅衣主教

　　拉斐爾以其優秀的才華和受到教宗的信任與器重，步入與政治名流交遊的生活背景，與藝術創作的發展，可說相輔相成，從而迅速聲名遠播，當一五一八年，拉斐爾創作了〈李奧十世和兩位紅衣主教〉，描寫教皇李奧十世和兩位樞機主教肖像。此畫將教宗的性格特徵：善用權術和好大喜功的政客心態，表露無遺；畫面豐富鮮紅色層次分明，光影處理的調子，頗接近威尼斯派繪畫。雕刻家貝里尼曾說：拉斐爾此作似可比擬提香式的風貌。此畫堪稱為拉斐爾一生中最後的偉大傑作，充分證明了他確實是一位前無古人的肖像畫家。

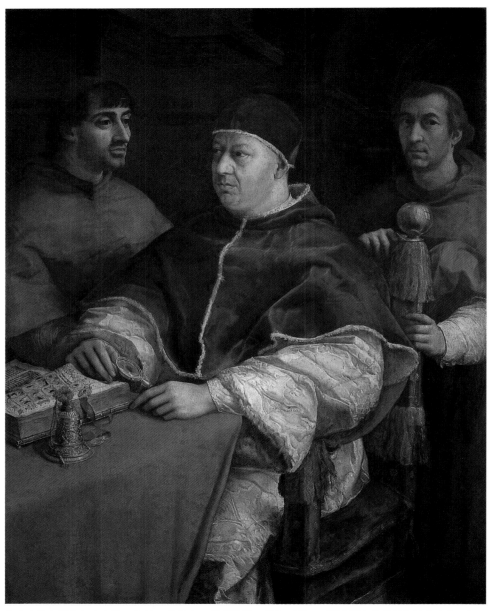

李奧十世和兩位紅衣主教　1518〜1519 年　油畫畫板　154×119cm　翡冷翠烏菲茲美術館藏（上圖）
李奧十世和兩位紅衣主教（局部）　1518〜1519 年　油畫畫板　翡冷翠烏菲茲美術館藏（右頁圖）

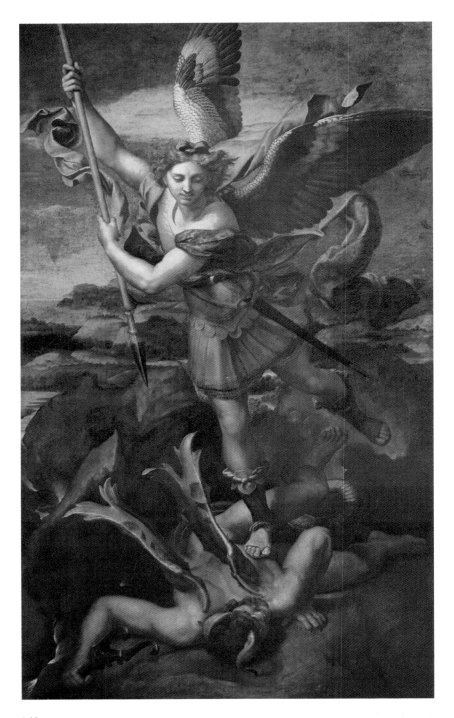

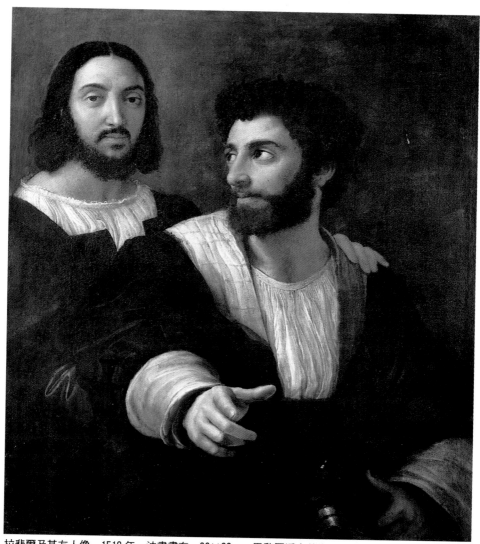

拉斐爾及其友人像　1518 年　油畫畫布　99×83cm　巴黎羅浮宮美術館藏（上圖）
聖米卡埃爾與魔鬼　1518 年　油畫畫布　268×160cm　巴黎羅浮宮美術館藏（左頁圖）

圖見 164 頁　　　**未完成的傑作〈基督顯容〉**

　　拉斐爾最後的作品〈基督顯容〉，始作於一五一八年，此畫構圖非常巧妙，把天地化爲一座大劇場，形成均衡向上昇華的律

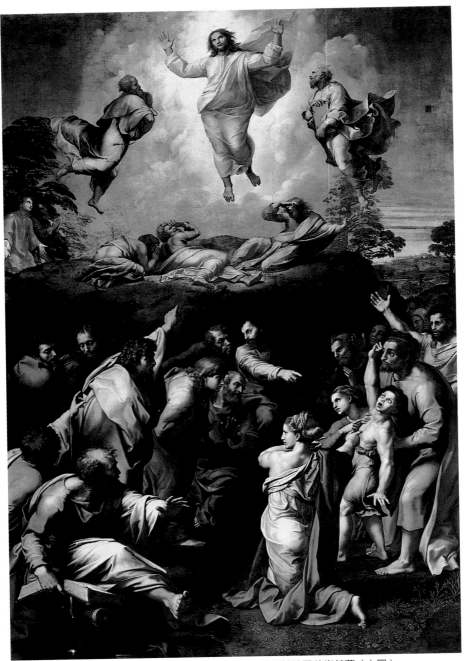

基督顯容　1518～1520 年　油畫畫板　405×278cm　羅馬梵諦岡美術館藏（上圖）
基督顯容（局部）　1518～1520 年　油畫畫板　羅馬梵諦岡美術館藏（右頁圖）

164

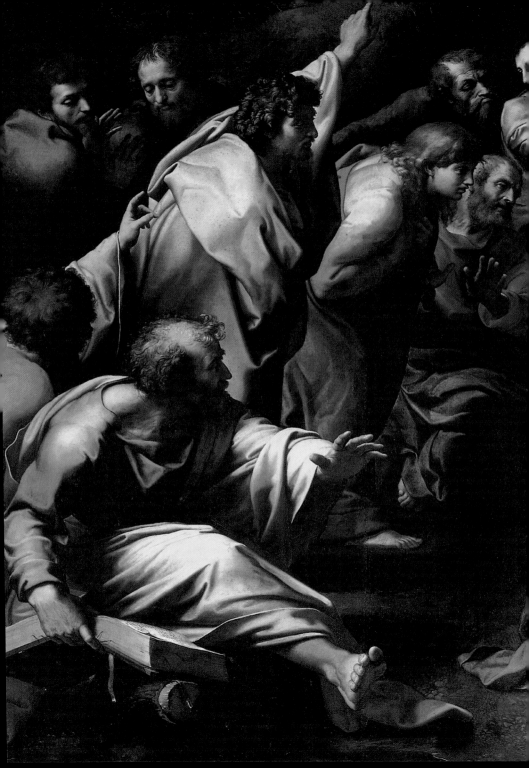

動性效果。可惜此作尚未完成，拉斐爾竟於羅馬突然去世，後來由其高足羅瑪諾於一五二二年接續繪成，羅瑪諾也確實能夠使他老師的這種匠心復活。不過這一幅畫已經使端麗的古典形式解體，而成爲後來巴洛克藝術的先驅。

早逝天才・古典規範

　　一五二〇年四月六日，拉斐爾突然因不明緣故病逝於羅馬，是日剛好是他三十七歲生日，可說是早夭的天才，引起羅馬全城同聲哀悼，並依照畫家生前要求，將其葬於羅馬的萬神殿，並希望將其未婚妻之名鐫刻於陵墓上，永誌懷念。

　　拉斐爾對於歐洲畫壇的影響，並非經由他那些凡庸的嫡傳弟子，而是經由他自己的遺作，散播到阿爾卑斯山以北的各國。到了十九世紀的後半，仍常不斷向這位傳統大師學習，就是在法國興起印象派時，也還有夏凡尼那樣的知音者。遠離人世的騷擾，希求以冥想的寧靜，體現拉斐爾藝術的境界。拉斐爾的這種藝術，要求高度的調和美。他所完成的繪畫風格，已經樹立下經得住任何時代考驗的古典規範。

　　拉斐爾的藝術，被後世稱爲「古典主義」大師，不僅影響了「巴洛克風格」，而且對十七世紀法國的古典學派，都產生深遠的影響。近代超現實主義畫家達利以其觀點比較分析十一位古今具代表性畫家的創作，包括：達文西、安格爾、拉斐爾、馬奈、畢卡索、蒙德利安等，以天分、原創性、構思、素描、準確性、色彩、神秘性、技巧以及啓發性等九項準則評比，其中拉斐爾的總分名列前茅，甚至超越了達文西的創作評價。儘管此項比較出自於畫家主觀的評介與喜好，但未嘗不是當代畫家心目中著實可敬的對手；然就美術史角度而言，拉斐爾不僅是文藝復興時期的傑出畫家，而且也爲後世開啓一扇創作典範的路徑。

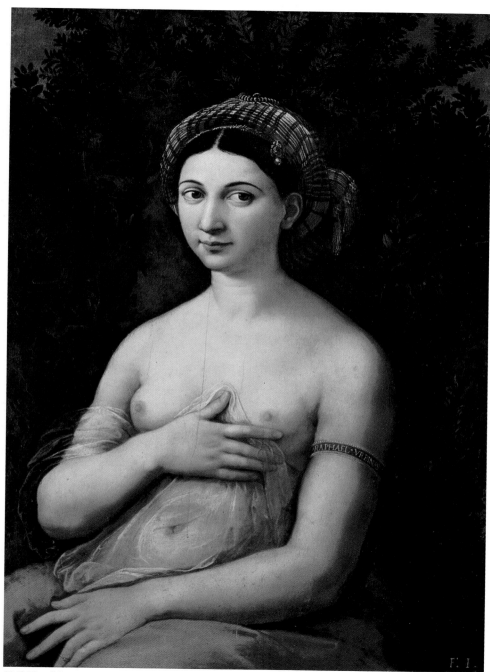

拉芙娜・莉娜　1518～1519 年　油畫畫板　85×60cm　羅馬國立古代美術館藏

167

拉斐爾素描作品欣賞

受胎告知　鋼筆水彩素描　巴黎羅浮宮美術館素描陳列館藏（上圖）
裸女　色鉛筆素描　256×163cm　海倫泰勒美術館藏（右頁圖）

169

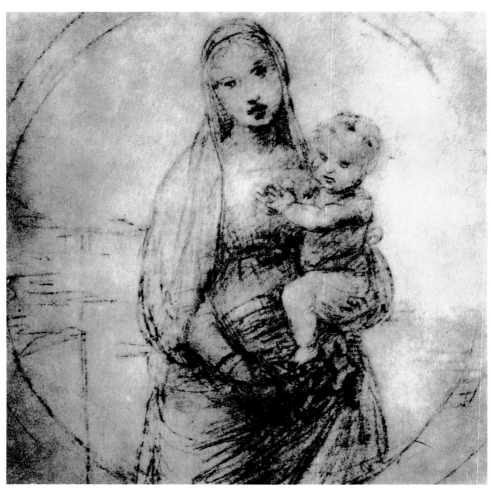

大公爵之聖母（最初的圓形素描）　聖母　1504 年　鉛筆素描

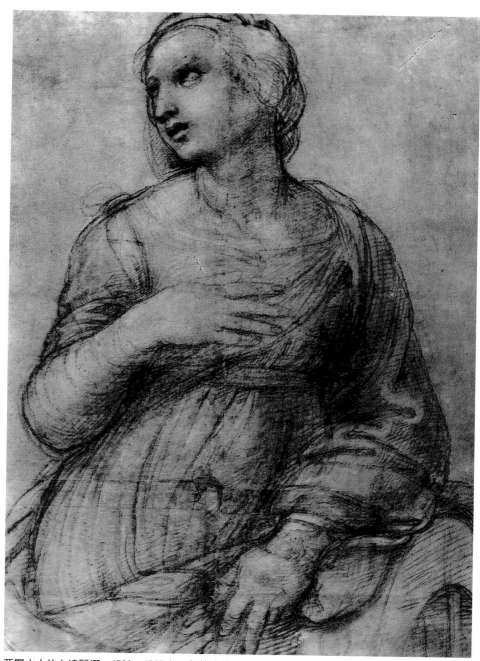

亞歷山大的卡達麗娜　1506～1507 年　鉛筆素描　巴黎羅浮宮美術館素描陳列館藏

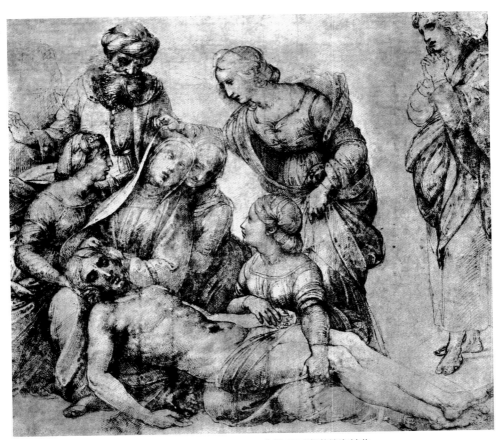

基督的埋葬習作　1507 年　鉛筆素描　182×205cm　牛津艾西摩琳美術館藏

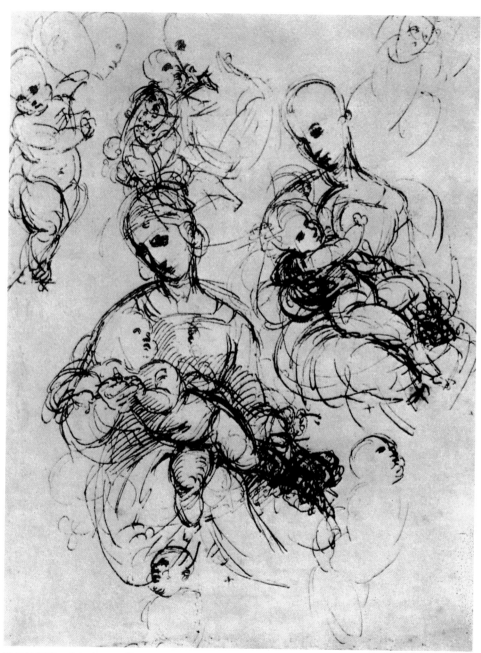

聖母的素描　1506 年　鋼筆素描　倫敦大英博物館藏

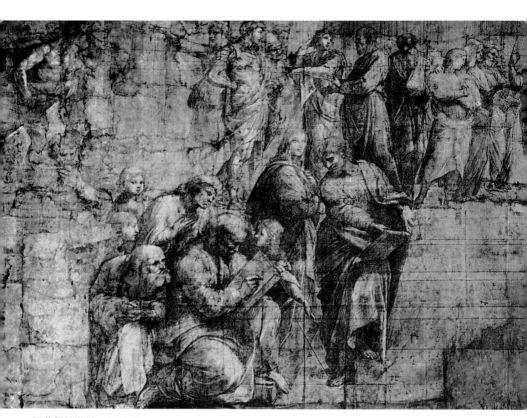

雅典學院草稿　1509 年

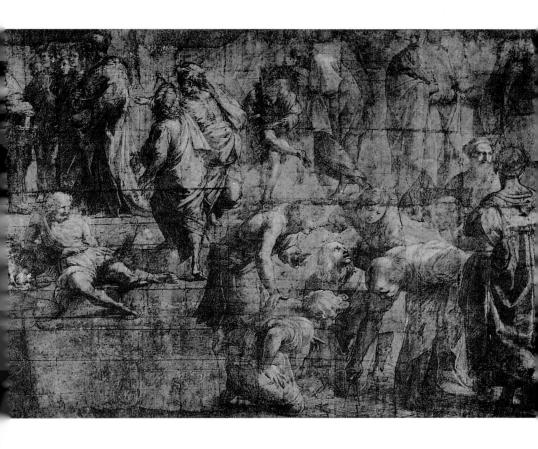

175

聖母子與聖約翰　鋼筆畫素描　17.3×21cm（上圖）

基督埋葬　鋼筆墨水素描　倫敦大英博物館藏（右頁上圖）
聖喬治與惡龍　1505 年　素描畫紙　翡冷翠烏菲茲美術館素描版畫室藏（右頁下圖）

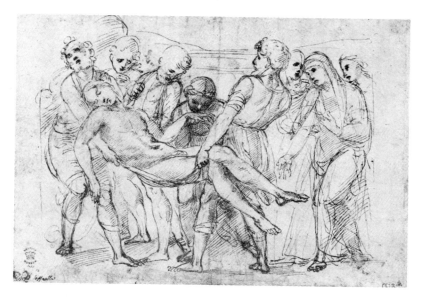

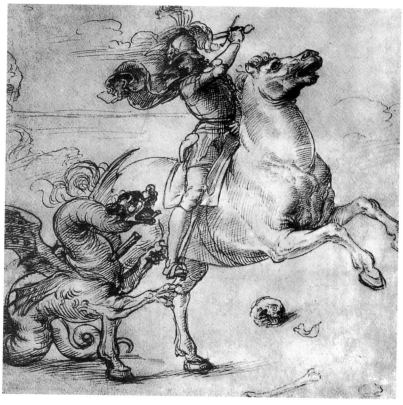

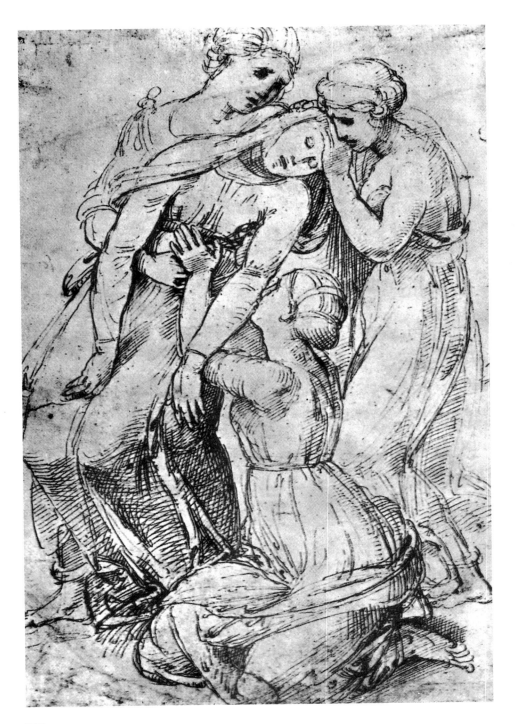

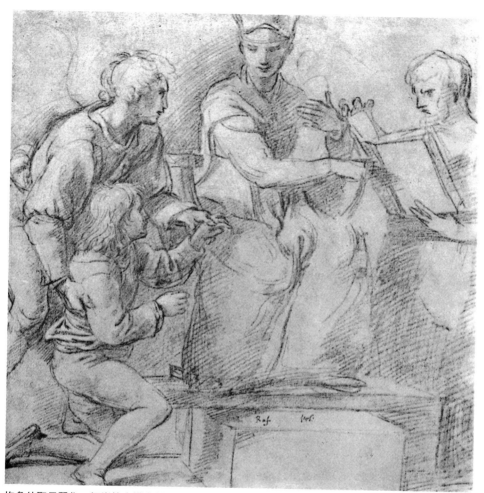

抱魚的聖母習作　紅炭筆素描畫紙　翡冷翠烏菲茲美術館素描版畫室藏（上圖）

基督埋葬　1507 年　鋼筆墨水素描畫紙　倫敦大英博物館藏（左頁圖）

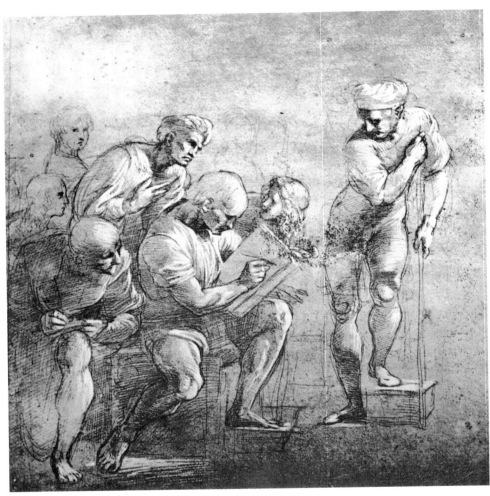

雅典學院習作　1509 年　鉛筆素描　羅馬梵諦岡美術館藏

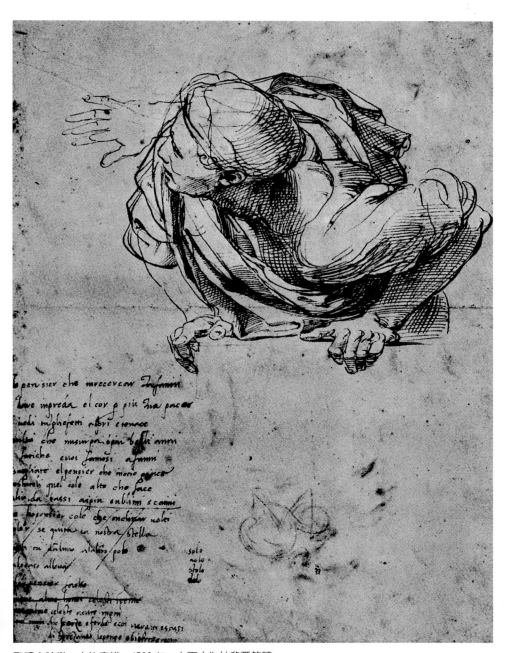

聖禮之論辯　人物素描　1509 年　左下方為拉斐爾筆蹟

拉斐爾年譜

一四八三　四月六日，拉斐爾出生於義大利中部地方小城市烏比諾。父親喬凡尼·聖迪是烏比諾城公爵貴杜巴里多·蒙特菲杜羅的御用畫家，母親名爲瑪嘉·迪巴提斯塔·賈拉。（英王李察德三世即位。達文西在米蘭著手畫〈岩窟中的聖母〉。）

一四九一　八歲。十月七日，母親去世，父親喬凡尼與貝南蒂娜·芭杜再婚，生下伊莉莎貝達。（一四九二年哥倫布發現美國大陸。）

一四九四　十一歲。八月一日，父親喬凡尼去世，公爵夫人貢查加·伊莉莎貝塔收留拉斐爾在自己身邊，負起撫養責任。（法軍入侵義大利。）

一四九八　十五歲。到卑魯吉亞，進入畫家貝魯基諾畫室學畫。（撒沃那羅拉被處火刑。達文西創作〈最後的晚餐〉。）

一五〇〇　十七歲。十二月十日，製作卡斯杜羅的聖達柯迪諾教堂祭壇畫。

一五〇一　十八歲。完成聖達柯迪諾教堂祭壇畫。從這一年開始到一五〇三年，受卑魯吉亞的蒙杜傑修道院

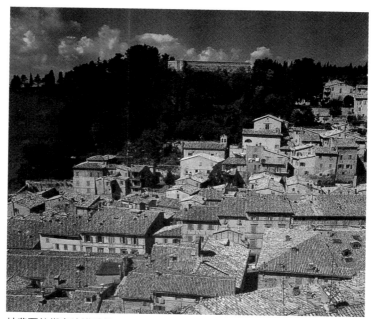
拉斐爾故鄉烏比諾城景

院長委託創作〈聖母加冕〉。（米開朗基羅著手雕刻〈大衛〉，達文西著手畫〈蒙娜麗莎〉。）

一五○三　二十歲。創作聖多米尼克教堂祭壇畫〈十字架的基督〉。（羅馬教皇尤里艾斯二世即位。）

一五○四　二十一歲。創作〈聖瑪利亞之婚禮〉。娶烏比諾公爵女兒喬宛妮・杜拉・羅薇蕾為妻。獲得翡冷翠市政廳長官索德里尼親筆信函邀請，「烏比諾畫家拉斐爾」移居翡冷翠。（達文西與米開朗基羅受翡冷翠市政廳委託製作舊行政宮壁畫。米開朗基羅完成〈大衛〉，達文西、波蒂切利受邀出席這件雕像設置委員會會議。）

一五○五　二十二歲。卑魯吉亞的聖塞威羅修道院，請拉斐爾製作壁畫。（米開朗基羅受邀製作尤里艾斯二世紀念墓碑。）

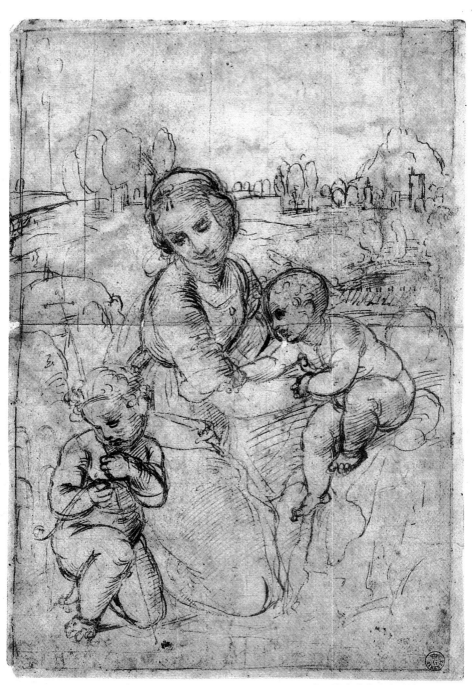

拉斐爾父親喬凡尼所畫的聖母子素描　1508 年　28.4×19.1cm　翡冷翠烏菲茲美術館藏

烏比諾城拉斐爾出生家庭內景

圖見 98 頁

一五○六　二十三歲。製作卑魯吉亞的聖菲奧連茲教堂禮拜
　　　　　堂祭壇畫。

一五○七　二十四歲。創作〈基督的埋葬〉、〈卡尼吉阿尼的
　　　　　聖家族〉。

一五○八　二十五歲。創作〈柯珀的大聖母〉。從翡冷翠遷移
　　　　　至羅馬，這是依據拉斐爾於四月二十一日從翡冷
　　　　　翠寄信給伯父希莫尼・吉亞拉，九月五日從羅馬
　　　　　寫信給佛蘭契斯卡推定的。（米開朗基羅著手畫西
　　　　　斯丁禮拜堂壁畫。）

一五○九　二十六歲。一月十三日，拉斐爾住在羅馬獲得確
　　　　　認。十月四日，教皇尤里艾斯二世任命拉斐爾製
　　　　　作教皇居室全面裝飾工作，這項工作是得到教皇
　　　　　宮殿建築師布拉曼帖的推舉，他與拉斐爾是同鄉。
　　　　　拉斐爾成爲教皇宮殿的寵兒，同時作了許多個人

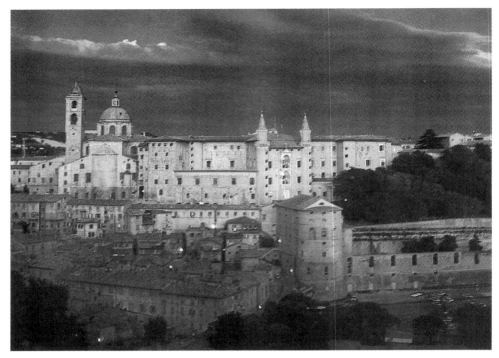

烏比諾杜卡勒宮殿夕陽景色

　　　　肖像畫、聖母像。（英王亨利八世即位。）

一五一一　二十八歲。製作梵諦岡宮簽署廳的裝飾壁畫〈帕
　　　　納塞斯山〉、〈三德像〉。八月十六日曼特瓦侯妃伊
　　　　莎貝拉的信中透露，教皇尤里艾斯二世，在宮殿
　　　　內設置畫室，請拉斐爾畫肖像。

一五一二　二十九歲。製作梵諦岡宮第二廳壁畫〈波塞納之
　　　　彌撒〉。同時也應邀為人畫肖像。（梅迪奇家族回
　　　　到翡冷翠。米開朗基羅完成西斯丁禮拜堂天井
　　　　畫。）

一五一三　三十歲。一月十一日及二月十九日，分別接到梵
　　　　諦岡教廷大使曼特瓦的兩封信，請拉斐爾畫肖像。

威尼吉阿諾　雅典學院　1520 年　鋼版畫模刻

羅馬梵諦岡宮「拉斐爾迴廊」圓天井造型

羅馬梵諦岡宮殿簽署廳牆上有拉斐爾畫的濕性壁畫〈雅典學院〉、
〈聖禮之論辯〉等

據瓦薩利記述，拉斐爾好色、多情，喜與女性交
往。（教皇李奧十世即位，達文西移居羅馬。）

一五一四　　三十一歲。為達羅里奧之妻艾列娜作畫。四月一
　　　　　　日，因布拉曼帖去世，臨時被任命為聖彼得大教
　　　　　　堂建築總監。（提香畫〈聖愛與俗愛〉、達文西畫
　　　　　　〈麗妲〉。）

一五一五　　三十二歲。六月七日回信給伊莎貝拉・蒂斯杜、
　　　　　　十一月八日回信給卡斯迪奧尼、十一月三十日伊
　　　　　　莎貝拉夫人的信上，言及她們切望拉斐爾的「小

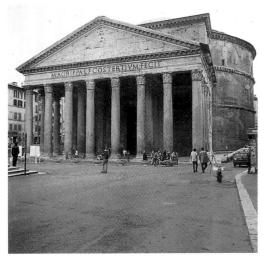

羅馬萬神殿（紀元前 27 年），堂內有拉斐爾的廟墓（左圖）
聖彼得堡艾米塔吉美術館內藏的拉斐爾〈康尼斯達比勒的聖母〉一畫（右圖）

品」繪畫。六月十五日作西斯丁禮拜堂掛氈畫草
稿。八月二十七日，任命為古代遺蹟發掘的監督
官。（法王法蘭西斯一世即位。）

一五一六　三十三歲。四月一日寫給希艾納的信中，提及畫
了〈巴達沙雷・卡斯提勇尼肖像〉等數件作品。

一五一七　三十四歲。畫了一幅貴婦人肖像畫。十月，以三
千金幣購入邸宅。

一五一八　三十五歲。從一月二十二日至二月五日的信中提
及，完成羅倫佐・迪・梅迪奇肖像。三月一日至
六月十九日的數封信中記載，完成〈聖米卡埃爾
與惡魔〉、〈聖家族〉等作品。五月十五日購入在
羅馬的葡萄園。（提香畫〈聖母昇天〉，廷托列多
出生。）

烏比諾國立瑪肯美術館舉行拉斐爾誕生五百年展一景（上二圖）

一五一九　三十六歲。向李奧十世提出有關羅馬遺蹟的保存
　　　　　與古代都市的地圖稿本。五月七日領到教廷財務
　　　　　局支付一千金幣。完成七幅西斯丁禮拜掛氈畫手
　　　　　稿。

一五二○　三十七歲。四月六日，突然死去，埋葬於羅馬的
　　　　　萬神殿。根據瓦薩利記載，拉斐爾的生日和死日，
　　　　　都在四月六日同一天，而且都是星期五。拉斐爾
　　　　　猝逝，教皇與許多與他來往過的人們都很震驚。
　　　　　據說拉斐爾當時留下的遺產值「一六○○○金
　　　　　幣」。四月七日菲拉拉公爵巴奧齊記述拉斐爾是因
　　　　　連續發高燒死去。畫家的死因，據瓦薩利的說法
　　　　　是因為拉斐爾過度好色。拉斐爾在羅馬名人的墓
　　　　　地上，裝飾著他的學生雕塑家羅倫卓・各倫采托
　　　　　雕刻的大理石聖母像，拉斐爾一位朋友用拉丁文
　　　　　為他寫了如下的墓誌銘：「拉斐爾在這裡安息，在
　　　　　他生前，大自然感到敗北的恐懼；而當他一旦溘
　　　　　然長逝，大自然又唯恐他死去。」

國家圖書出版品預行編目資料

拉斐爾：文藝復興畫聖 ＝Raphael／何政廣
　主編.－初版.－臺北市：藝術家,民88
　　面；　公分.--（世界名畫家全集）

　ISBN 957-8273-42-8（平裝）

　1. 拉斐爾（Raphael, 1483-1520）- 傳記
　2. 拉斐爾（Raphael, 1483-1520）- 作品
　　評論 3. 畫家 － 義大利 － 傳記

　909.945　　　　　　　　　　88009364

世界名畫家全集

拉斐爾 Raphael

何政廣／主編

發行人　何政廣
編　輯　王庭玫‧魏伶容‧林毓茹
美　編　莊明穎
出版者　藝術家出版社
　　　　台北市重慶南路一段 147 號 6 樓
　　　　TEL：（02）23719692~3
　　　　FAX：（02）23317096
　　　　郵政劃撥：0104479-8 號帳戶

總　經　銷　時報文化出版企業股份有限公司
　　　　　　桃園縣龜山鄉萬壽路二段351號
　　　　　　TEL：（02）2306-6842

製　版　新象藝術彩色製版印刷有限公司
印　刷　欣　佑彩色製版印刷有限公司
初　版　中華民國 88 年（1999）6 月
定　價　台幣 480 元

ISBN　　957-8273-42-8
法律顧問　蕭雄淋